Steinskulptur in der Oberpfalz um 1400

Ludmila Kvapilová

Steinskulptur in der Oberpfalz um 1400

SCHNELL + STEINER

Abbildung der vorderen Umschlagseite: Amberg, St. Martin, Sakristei,
Relief der Familie Rutz mit Christus am Ölberg, Detail mit schlafenden Aposteln,
um 1400/1410

Bildnachweis:
Alle Aufnahmen Ludmila Kvapilová
Abb. 41: Nationalgalerie in Prag 2014

Bibliografische Information der Deutschen Nationalbibliothek:
Die Deutsche Nationalbibliothek verzeichnet diese Publikation
in der Deutschen Nationalbibliografie; detaillierte bibliografische
Daten sind im Internet über http://dnb.dnb.de abrufbar.

1. Auflage 2016
© 2016 Verlag Schnell & Steiner GmbH, Leibnizstraße 13, 93055 Regensburg
Umschlaggestaltung: Anna Braungart, Tübingen
Satz: typegerecht, Berlin
Druck: M. P. Media-Print Informationstechnologie GmbH, Paderborn

ISBN 978-3-7954-3051-1

Weitere Informationen zum Verlagsprogramm erhalten Sie unter:
www.schnell-und-steiner.de

INHALT

VORWORT

Zur Beschäftigung mit der Steinskulptur um 1400 in der Oberpfalz führte mich das im Rahmen meiner Doktorarbeit behandelte Vesperbild in der Pfarrkirche St. Johannes der Täufer in Nabburg. Sowohl sein Stil als auch der Typus wichen von den Vesperbildern des altbayerischen Raumes so sehr ab, dass sich die Frage nach dessen Herkunft stellte. Um das Nabburger Vesperbild kunsthistorisch einordnen zu können, war eine Untersuchung der in ihrer Gesamtheit und ihren Zusammenhängen kaum erforschten oberpfälzischen Skulpturen erforderlich. Die dabei gewonnenen Erkenntnisse boten bald ausreichend Material zur Verfassung einer Studie, welche als Aufsatz in den Verhandlungen des Historischen Vereins für Oberpfalz und Regensburg 2010 veröffentlicht wurde. Das vorliegende Buch – das sich sowohl an das wissenschaftliche Publikum als auch an kunstinteressierte Laien richtet – stellt eine ausgearbeitete und erweiterte Fassung dar, die zusätzlich mit einer Vielzahl farbiger Abbildungen der Skulpturen versehen ist, die in der Studie nicht berücksichtigt werden konnten.

Die Erforschung der oberpfälzischen Skulptur gestaltete sich wie eine Entdeckungsreise. Mit jeder Exkursion erweiterten sich die Kenntnisse über die Skulptur um 1400 der Region, spannende Fragen stellten sich und neue stilistische Zusammenhänge wurden zwischen einzelnen Objekten festgestellt, welche sich nach geraumer Zeit zu einem Gesamtbild zusammenfügten. Die meisten Reisen in die Oberpfalz erfolgten mit dem Nahverkehr, einige Orte mussten jedoch zu Fuß erreicht werden. Unvergessen bleibt die Wanderung von Hohenfels nach Raitenbuch bei minus 15 Grad, die komplette Fotoausrüstung auf dem Rücken. Hinzu kam die Spannung, als ich mich dem Ort näherte, an dem sich laut der vor hundert Jahren verfassten Inventarbände eine Martersäule mit Kreuzigung befinden sollte, und schließlich die Freude, als diese tatsächlich da stand, weder verschollen noch beschädigt, wie von der Zeit vergessen. Bei diesen Wanderungen blickte ich auf wunderbare hügelige Landschaften mit Burgen und Burgruinen – ich erinnerte mich an die vielen schönen Spaziergänge mit meinem Vater damals in Böhmen und seine Vorliebe für mittelalterliche Burgen. Meinem Vater widme ich dieses Buch.

Diese Monografie zur Steinskulptur in der Oberpfalz entstand parallel zu meiner Doktorarbeit »Vesperbilder in Bayern von 1380 bis 1430 zwischen Import und einheimischer Produktion«, die ich im Mai 2013 an der Friedrich-Alexander-Universität Erlangen-Nürnberg abgeschlossen habe. Ich bedanke mich daher an der ersten Stelle bei Frau Prof. Dr. Heidrun Stein-Kecks für ihre freundliche Unterstützung und vielfältige fachliche Anregungen.

Das Erscheinen dieser Publikation wäre ohne finanzielle Förderung von außen nicht denkbar gewesen. Ich danke daher allen Sponsoren, die diese Publikation durch die Gewährung der Druckzuschüsse sowie durch Abnahme von Exemplaren ermöglicht haben. Zu danken ist dem Bischöflichen Ordinariat Regensburg, dem Bischöflichen Ordinariat Eichstätt, dem Bezirk Oberpfalz, dem Landratsamt der Stadt Cham, den Kulturreferaten der Städte Weiden und Regensburg, sowie dem Bürgermeister der Stadt Nabburg und privaten Sponsoren. Ein herzlicher Dank gilt allen Pfarrern, Kirchenpflegern und Messnern, sowie Gebäudeverwaltern und Museumsleitern, die mir den Zugang zu den untersuchten Objekten ermöglicht und die Fotoerlaubnis erteilt haben. Für die Bereitstellung des Quellenmaterials und fachliche Unterstützung danke ich allen Archivaren, namentlich Bertram Sandner vom Stadtarchiv Nabburg, Dr. Johannes Laschinger vom Stadtarchiv Amberg, Timo Bullemer vom Stadtarchiv Cham und Dr. Sebastian Schott vom Stadtmuseum in Weiden. Raphael Haubelt, Heimatpfleger der Stadt Nabburg, und Markus Lommer, Heimatpfleger der Stadt Sulzbach, danke ich für weiterführende Hinweise. Die Korrektur der deutschen Sprache übernahm dankensweise Esther Fuchs. Schließlich möchte ich mich beim Verlag Schnell & Steiner für die gute Zusammenarbeit bedanken.

EINFÜHRUNG

Zur Thematik

Gegenstand der vorliegenden Publikation sind Skulpturen aus Stein, die sich überwiegend an Architektur gebunden erhalten haben. Im Mittelpunkt stehen Schlusssteine und Konsolen mit figürlichen Darstellungen sowie szenische Reliefs an Portalen und Kirchenfassaden. Über die Bauskulptur hinaus finden sich in der Oberpfalz auch einige freistehende Skulpturen. Das Vesperbild und zwei Skulpturenfunde in Nabburg, die Skulptur des hl. Wenzel in Sulzbach oder die Schmerzensmänner in Burglengenfeld und Waltersberg sind hierfür beispielhaft. Diese und weitere Skulpturen werden im Folgenden einer genaueren Betrachtung unterzogen. Wie sich zeigen wird, nimmt das Tumbengrabmal des Pfalzgrafen Ruprecht Pipan in der Amberger Pfarrkirche sowohl als Bildhauergattung als auch als Bindeglied eine Sonderstellung ein. Das Rotmarmorgrabmal des Albrecht Nothaft in der Pfarrkirche in Wernberg-Köblitz wurde hingegen nicht einbezogen, da es sich von der oberpfälzischen Skulptur im Werkstoff unterscheidet und anderen Werkstattzusammenhängen angehört.

Zur geschichtlich-territorialen Begrenzung

Der Untersuchungsraum nimmt Bezug auf historische Grenzen. Besprochen werden daher nicht Skulpturen im heutigen Regierungsbezirk Oberpfalz und dem jetzigen Verwaltungssitz Regensburg, sondern im historischen Gebiet, das um 1400 zur Rheinpfalz gehörte, deren Hauptstadt Heidelberg war. In zeitgenössischen Quellen wird dieses nördlich der Freien Reichsstadt Regensburg gelegene Gebiet als »das Land der Pfalz zu Bayern« oder »das Land auf dem Nordgau« bezeichnet.[1]

Das 14. Jahrhundert war für die Oberpfalz eine Zeit politischer und damit verbundener kultureller Veränderungen, die 1400 in der Wahl des Pfalzgrafen Ruprecht III. als römisch-deutscher König gipfelten.[2] Die genannte Aufteilung des Landes geht dabei auf den Hausvertrag von Pavia zurück, in dem 1329 der Kaiser Ludwig der Bayer den Söhnen seines Bruders Rudolf die Rheinpfalz und die Oberpfalz abtrat. Die Stadt Amberg erhielt das Landgericht und entwickelte sich, neben Heidelberg, zur eigentlichen oberpfälzischen Hauptstadt. Das zweitwichtigste Verwaltungszentrum des Landes befand sich in Nabburg. Im Anschluss an die 1353 erfolgte Teilung entstand dort das Vitztumamt, welches 1411 aufgelöst und demjenigen in Amberg eingegliedert wurde. Nachdem der Pfalzgraf und Kurfürst Ruprecht III. 1400 zum König gewählt wurde, ernannte er 1404 seinen zweitältesten Sohn Johann zum Statthalter der Oberpfalz. Nach dem Tod Ruprechts und nach der großen pfälzi-

schen Landesteilung von 1410 gingen Amberg und Nabburg an seinen ältesten Sohn Ludwig III.[3] Die restlichen Teile der Oberpfalz mit Neumarkt und Neunburg erhielt sein Bruder Johann.

Über die Zugehörigkeit des Landes zur Kurpfalz hinaus spielte die Oberpfalz eine Zeit lang in der Territorialpolitik des böhmischen Königs und Kaisers Karl IV. eine bedeutende Rolle. Seine Vermählung mit Anna, der Tochter des Pfalzgrafen Rudolf II., im Jahr 1349 stand am Anfang der guten Beziehungen zwischen Luxemburgern und Pfalzgrafen bei Rhein und zugleich am Anfang von Karls Expansionspolitik nach Westen. Das in der Oberpfalz geschaffene Neuböhmen mit der Hauptstadt Sulzbach blieb zwanzig Jahre im Besitz der böhmischen Krone.[4]

Der zeitliche Rahmen

Unter den Pfalzgrafen bei Rhein erlebt die Kunst in der Oberpfalz eine Blüte. Die Entstehung zahlreicher Kirchen, Kapellen und Schlösser in den oberpfälzischen Residenzstädten steht eng im Zusammenhang mit Aufstieg und Wahl des Pfalzgrafen Ruprecht zum König und mit der Verwaltung des Landes durch seine Söhne. Die hier in den Focus genommene bildhauerische Ausstattung dieser Bauten spiegelt den politischen Erfolg der Pfalzgrafen bei Rhein anschaulich wider.

Der zeitliche Rahmen ist somit breiter angelegt als der Titel des Buches angibt. Er richtet sich nach geschichtlichen Gegebenheiten und entspricht etwa dem in der Kunstgeschichte tradierten Zeitraum des Schönen Stils von 1380 bis 1430. Die qualitätvollsten Skulpturen sind dennoch um 1400 entstanden, also kurz vor der Wahl Ruprechts zum König und während seiner Regierungszeit. Der Beginn lässt sich mit der bildhauerischen Ausstattung des Westportals der Pfarrkirche St. Georg und der Hauskapelle im alten Pfalzgrafenschloss in Amberg ansetzen. Die jüngsten Skulpturen stammen aus der Regierungszeit des Pfalzgrafen Johann. Zu diesen gehören die bildhauerische Ausstattung des Chores der Neumarkter Pfarrkirche und die Bauskulptur der zweiten Bauphase der Pfarrkirche in Sulzbach.

Methodisches Vorgehen

Im Bezug auf die aktuelle kunsthistorische Terminologie müsste in dieser Arbeit von der Skulptur des Schönen Stils[5] in der Oberpfalz gesprochen werden. Dieser entsprechend bezeichnet heute die Kunstgeschichte als Schönen Stil die mitteleuropäische Variante der Internationalen Gotik mit ihrem Ausgangspunkt in Böhmen während der Regierungszeit Königs Wenzel IV.[6] Was für Bildwerke in den übrigen altbayerischen Gebieten, die unter direktem Einfluss der böhmischen Kunst standen, als passend erscheint, erweist sich in der Oberpfalz als problematisch, da die Kunstformen der dortigen Skulpturen weniger vom böhmischen Schönen Stil geprägt sind.[7] Die Gewänder mancher Skulpturen lassen zwar diesen um 1400 europaweit verbreiteten Stil erkennen, die Figuren- und Gesichtstypen verraten aber, dass die hiesigen Bildhauer von anderen Kunstströmungen beeinflusst waren und

sich vielmehr an älteren Vorlagen orientierten, welche dem Schönen Stil vorangingen. Dem Begriff »Schöner Stil« wird daher in dieser Abhandlung die Bezeichnung »Skulptur um 1400« vorgezogen. Im Bezug darauf, dass sich die neue Formensprache in der oberpfälzischen Skulptur meist auf die Gewandbildung beschränkte, würde sich ferner die ältere Bezeichnung »Weicher Stil« anbieten, welche vor allem auf die Stofflichkeit abzielt.[8] Auf diesen Begriff möchte ich hier jedoch verzichten, da er von der Kunstgeschichte aufgrund der problematischen Übersetzbarkeit als unpassend abgelehnt wurde.[9]

Verglichen mit der Malerei in der Oberpfalz, die als Tafelmalerei nicht überliefert und lediglich als Wandmalerei[10] greifbar ist, wie auch im Hinblick auf den überschaubaren Bestand erhaltener Holzskulpturen, bilden die Architektur und die Steinskulptur hier den Schwerpunkt innerhalb der Kunst um 1400. Die gleichzeitige Behandlung der Architektur, die sich zugegebenermaßen anbieten würde, sprengt jedoch den thematischen Rahmen und bleibt somit weiterhin ein Desiderat der Forschung. Die im Bezug auf die Bauskulptur vorgenommenen Kurzbeschreibungen der jeweiligen Architekturen dienen einer besseren Orientierung. Die zitierten Bauinschriften und die schriftlichen Quellen zur Entstehung der Bauten begünstigen wiederum die zeitliche Anordnung der besprochenen Skulpturen.

Bis auf die mehrfach in der kunsthistorischen Literatur besprochene Figur des hl. Wenzels in Sulzbach und das im Rahmen der Sepulkralskulptur behandelte Grabmal des Pfalzgrafen Ruprecht Pipan in Amberg wurde die Skulptur des untersuchten Raumes bislang nicht wissenschaftlich erfasst.[11] Diese Tatsache gab mir zwar die volle Freiheit in der Herangehensweise an das behandelte Thema, es fehlte aber an Anknüpfungspunkten.

Eine Orientierungshilfe gewährten die entsprechenden Inventarbände der *Kunstdenkmäler des Königsreiches Bayern* und bildeten somit die Grundlage für meine Erörterungen. Ausgehend von diesen Inventarbänden richtete sich meine Aufmerksamkeit zunächst auf die politisch und kulturell herausragenden Orte Amberg, Nabburg und Kastl, welche gleichzeitig eine hohe Konzentration an Steinskulpturen aufweisen. Diesen Orten, die den Kern der Arbeit bilden, sind die ersten drei Kapitel gewidmet. Es folgt die Untersuchung der jüngeren Residenzstadt des Pfalzgrafen Johann in Neumarkt und seines Geburtsortes in Neunburg vorm Wald. In den letzten Kapiteln sind die Städte Sulzbach, Weiden und Cham erfasst.

Bei der Beschäftigung mit der oberpfälzischen Skulptur war eine detaillierte fotografische Dokumentation eine wichtige Arbeitsgrundlage, die schließlich ein unerlässlicher Bestandteil der Publikation ist.

Fragestellungen

Die durchgeführten Untersuchungen der Bildhauerarbeiten in der Oberpfalz bestätigen, dass sie sich von den Skulpturen der übrigen altbayerischen Gebiete stilistisch unterscheiden. Diese Andersartigkeit, die bereits beim Nabburger Vesperbild festgestellt wurde, ließ die Fragen nach der Herkunft des Stils aufkommen. Zunächst wurden die stilistischen Zusammenhänge der Skulpturen in den jeweiligen Kunstzentren untersucht. Nachfolgend bin ich der Frage nachgegangen, ob es Be-

ziehungen zwischen einzelnen Zentren und den dort aktiven Bauhütten gibt. Danach wurden Stilgenese und Herkunft der für den altbayerischen Raum atypischen Kunstformen analysiert. Dies erfolgte mithilfe des formalstilistischen Vergleiches mit bildhauerischen Arbeiten in den benachbarten Kunstzentren Prag, Regensburg und Nürnberg, die in gewähltem Zeitraum ohnehin als stilgebend gelten. Neben den vereinzelt festgestellten typologischen Anregungen aus Regensburg und Prag zeigten die Recherchen bald, dass für die oberpfälzische Steinskulptur künstlerische Verbindungen nach Nürnberg von entscheidender Bedeutung waren. Darüber hinaus wurden durchgehend ikonografische Typen und formale Motive festgestellt, die ohne Berührung mit der westeuropäischen Kunst (gemeint sind Einflüsse aus Frankreich, Burgund und Flandern sowie der von dort geprägten angrenzenden Gebiete Rheinlands und Westfalens) nicht denkbar sind. Diese Strömungen wie auch jene aus Nürnberg spiegeln dabei die oben beschriebene territoriale Situation des Landes wider. Um der Frage nach Kontinuitäten hinsichtlich stilistischer Entwicklungen in der Oberpfalz nachgehen zu können, wurde zusätzlich die gotische Skulptur vor 1380, im Rahmen eines Exkurses, untersucht.

Ziel der Arbeit ist es, die wenig bekannten Steinskulpturen in der Oberpfalz vor Augen zu führen und zu würdigen. Ihre Qualität und Sonderstellung sollen hervorgehoben werden. Im Vordergrund stehen künstlerische Beziehungen zwischen einzelnen Werken wie auch zwischen Bauhütten, der Zentren bildhauerischer Produktion. Manchmal gelingt es sogar, mehrere Skulpturen einem Künstler zuzuordnen. Durch die Herstellung künstlerischer und historischer Zusammenhänge gewinnen die bisher isoliert stehenden Bildhauerarbeiten an Wert. Über das wissenschaftliche Anliegen hinaus ist es der Wunsch der Autorin, durch diese Publikation die bedeutsamen Skulpturen als Kunstschätze und Zeugen einer herausragenden Epoche auch dem nicht kunsthistorisch versiertem Publikum zu erschließen.

AMBERG I.

In der zweiten Hälfte des 14. und am Anfang des 15. Jahrhunderts erlebte Amberg unter den dort residierenden pfälzischen Kurprinzen eine Blütezeit. Bis zum Tod des Pfalzgrafen Ruprecht I. (1309–1390) residierte in Amberg sein Neffe Ruprecht II. (1325–1398). Als dieser 1390 Kurfürst wurde und nach Heidelberg übersiedelte, verweilte in der zweiten Hauptstadt der Pfalzgrafen Ruprecht Pipan (1375–1397), der älteste Sohn des Pfalzgrafen Ruprecht III., des späteren Königs Ruprecht I. (1352–1410). Ruprecht I. vermählte sich 1374 in Amberg mit Elisabeth von Hohenzollern (1358–1411), Burggräfin von Nürnberg, die in der Residenzstadt das alte Schloss der Pfalzgrafen, den sogenannten ›Eichenforst‹ und die gegenüber gelegene Alte Veste bis 1410/1411 bewohnte.[12] Wie sich noch zeigen wird, war diese Verbindung für die künstlerischen Entwicklungen in der Oberpfalz von Bedeutung.

Die notwendigen Um- und Neubauten vieler Gebäude nach dem Stadtbrand im Jahr 1356, der Neubau der Pfarrkirchen St. Georg und St. Martin sowie die Errichtung beider Pfalzgrafenschlösser[13] boten Architekten und Steinmetzen zahlreiche Arbeitsmöglichkeiten.

I.1 Pfarrkirche St. Georg – Konsolen am Westportal

Aus der Inschrift am ersten nördlichen Chorstrebepfeiler der alten Pfarrkirche St. Georg geht hervor, dass 1359 mit dem Neubau der ursprünglich romanischen Kirche begonnen wurde.[14] Wie ein Vermächtnis des Bürgers Lienhart Rutz bezeugt, wurde an der Pfarrkirche noch 1384 gebaut. Der dort genannte, zum Neubau der Pfarrkirche St. Martin bestimmte Zins sollte nämlich, wenn dieser nicht zu Stande käme, zum Bau der Pfarrkirche St. Georg verwendet werden.[15] St. Georg wurde als eine dreischiffige Basilika mit langem Chor errichtet, welcher mit sieben Seiten eines Zwölfecks abschließt. Die gotischen Schlusssteine und Konsolen, die ein Zeugnis über die bildhauerische Ausstattung der Kirche liefern könnten, wurden 1720 bis 1723 mit einer reichen Stuckornamentik verdeckt.[16] Von der bildhauerischen Ausstattung der Erbauungszeit haben sich lediglich Baldachine und vegetabile und als Blattmasken gestaltete Konsolen am Gewände des Westportals erhalten (Abb. 1, 2). Ob dessen Besatzung mit Skulpturen je zu Stande kam, ist nicht überliefert. In ihrer Morphologie nehmen die Konsolen des Westportals unmittelbar die Wanddienstkapitelle der Hauskapelle im Amberger Pfalzgrafenschloss vorweg. Sie erreichen jedoch noch nicht den Grad an Stilisierung, der die Kapitelle in der Pfalzgrafenkapelle kennzeichnet, und können zeitlich somit vor diesen, also etwa um 1380 angesetzt werden (Abb. 1–4).

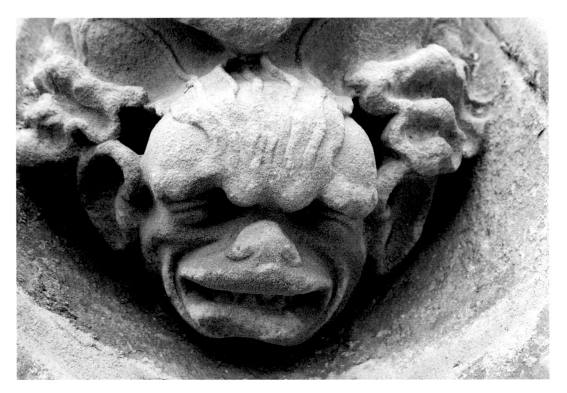

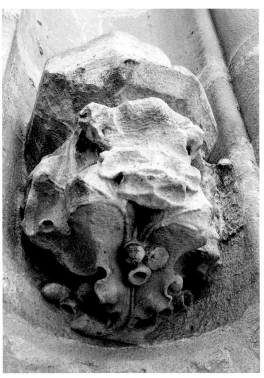

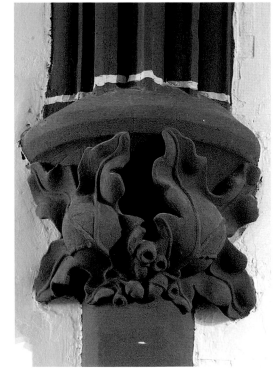

I.2 Altes Pfalzgrafenschloss –
Bauskulptur in der Hauskapelle

Die kleine Hauskapelle im Obergeschoss des alten Pfalzgrafenschlosses besteht aus einem rechteckigen, drei Joche umfassenden Raum und einem als Erker vorspringenden kleinen Chor mit 5/8-Schluss.[17] Dieser ist flach gedeckt und mit freihängenden Rippen versehen, womit das Gewölbe vorgetäuscht wird. Zwischen Rippen und der Decke sind Maßwerkfriese gespannt. Den stilistischen Merkmalen der Architektur nach wurde die Kapelle um 1390 erbaut.[18] Die vorgeschlagene Datierung unterstützen zusätzlich die Glasmalereien, die sich in den fünf hochrechteckigen, mit Maßwerk versehenen Fenstern erhalten haben und stilistisch ebenfalls in das ausklingende 14. Jahrhundert fallen.[19]

Die Architektur der kleinen Kapelle weist im Inneren eine reiche und zum Teil bildhauerisch aufwändig gestaltete Gliederung auf. Das Gewölbe des Kirchenschiffes zieren im hohen Relief gearbeitete Rosettenschlusssteine (Abb. 5). Die meisten Kapitelle der halbrunden Wanddienste bestehen aus verschiedenen Arten von Blattwerk (Abb. 3). Zwei Wanddienste, die im Westen das Portal flankieren, haben hingegen figürliche Kapitelle. Sie bilden Drachenpaare in verschiedenen Körperhaltungen ab, deren Füße über den Dienst hinausragen und sich seitlich an der Wand abstützen. Im Norden zieren das Kapitell zwei sich friedlich zugewandte Drachenfiguren (Abb. 4), im Süden hingegen kämpfen die Drachen gegeneinander.

Abb. 1: Amberg, St. Georg, Westportal, Gewände, Konsole mit Maske im Blattwerk, um 1380

Abb. 2: Amberg, St. Georg, Westportal, Gewände, Blattkonsole mit Eicheln, um 1380

Abb. 3: Amberg, Altes Schloss, Kapelle, Blattkonsole mit Eicheln, um 1390

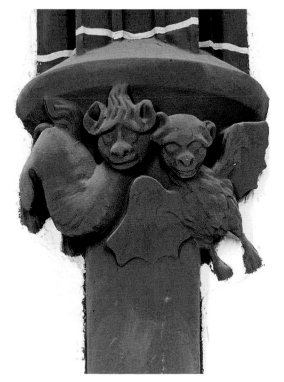

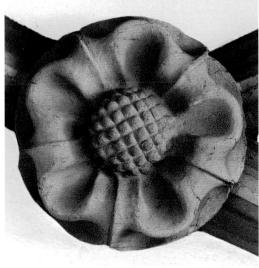

Abb. 4: Amberg, Altes Schloss, Kapelle, Konsole mit einem Drachenpaar, um 1390

Abb. 5: Amberg, Altes Schloss, Kapelle, Rosettenschlussstein, um 1390

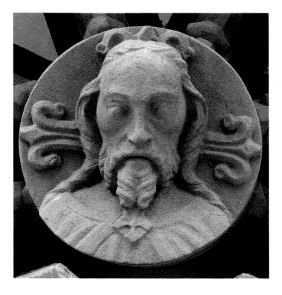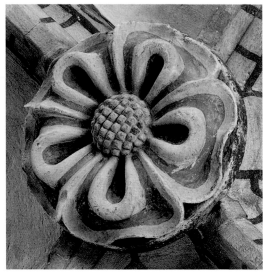

Abb. 6: Amberg,
Altes Schloss,
Kapelle, hängender
Schlussstein mit
der Büste Christi,
um 1390

Abb. 7: Amberg,
Marienkirche,
Rosettenschluss-
stein,
um 1400/1410

Der hängende Schlussstein im Chor zeigt im Relief die Büste Christi mit Kreuz-
nimbus (Abb. 6). Den nach vorn geneigten, schmalen Kopf zeichnen natürlich wir-
kende, erhabene Backenknochen und eingefallene Wangen aus. Mit seinem wie zum
Sprechen leicht geöffnetem Mund, den weit geöffneten Augen und den hochgezoge-
nen Augenbrauen wirkt er lebensnah. Das gewellte, mittig gescheitelte Haar legt sich
um Kopf und Schultern. Der mit flachen, vom Ausschnitt quer absteigenden Falten
versehene Mantel ist in der Mitte mit einer rhombenförmigen Schließe mit Kreuz
geschlossen. In ihrem Stil nimmt die Büste einen Kopf Christi am Schlussstein in
der nah gelegenen, urkundlich erfassten Kirche St. Maria vorweg. Hierdurch wird ein
weiterer Anhaltspunkt zur Datierung der Skulptur der Schlosskapelle gegeben.

I.3 Kirche St. Maria – Schlusssteine

Die Amberger Frauenkirche wurde zu Beginn des 15. Jahrhunderts errichtet. Darauf
deuten, neben dem Stil ihrer Architektur, einige überlieferte schriftliche Nachrich-
ten hin. 1401 stiftete König Ruprecht sechshundert Gulden für eine ewige Messe
in der Frauenkapelle in Amberg,[20] 1409 verlieh er die Kaplanei zum Marienaltar an
Otto Sliker, und schließlich wurde 1413 die Kapelle als bereits bestehend erwähnt.[21]
 Die Kirche St. Maria ist eine dreischiffige Halle mit einem dreiseitigen, nicht vom
Langhaus geschiedenen Chorpolygon. In ihrem Bautypus folgen ihr in der Ober-
pfalz die 1421 begonnene Pfarrkirche St. Martin in Amberg und die Pfarrkirche St.
Johannes in Neumarkt. In Bayern fand dieser Typus im 15. Jahrhundert unter dem
Einfluss der spätgotischen Hallenkirchen Böhmens eine rasche Verbreitung.[22] Be-
züglich der erwähnten verwandtschaftlichen Verhältnisse der Pfalzgrafen bei Rhein
zu den Nürnberger Burggrafen kommt als Inspirationsquelle für die Amberger Ma-
rienkirche jene in Nürnberg in Betracht.

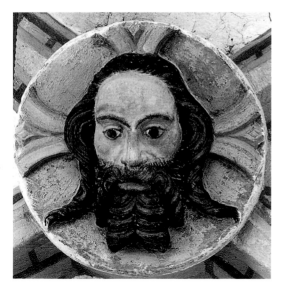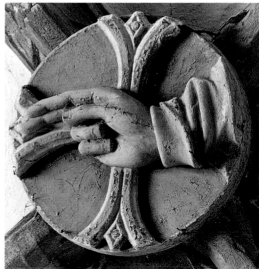

Mit Ausnahme der Schlusssteine im mittleren östlichen und westlichen Joch des Hauptschiffes zieren die übrigen Schlusssteine bildhauerisch gestaltete fünfblättrige Rosetten, die auf die Kirchenpatronin Maria verweisen. In ihrer Form und der ausgeprägten Plastizität entsprechen sie den Rosettenschlusssteinen in der Pfalzgrafenkapelle und weiteren Schlusssteinen in der Vorhalle der Benediktinerklosterkirche in Kastl sowie in den Spitalkirchen in Nabburg und Neunburg vorm Wald (Abb. 5, 7, 38, 58, 68).

Wie in vielen zeitgenössischen Kirchen und Kapellen häufig anzutreffen, zeigt der Schlussstein im Chor das Haupt Christi. Im Stil folgt es der Büste im Pfalzgrafenschloss, von der sowohl die Physiognomie als auch die Haarform abzuleiten sind (Abb. 6, 8). Das gewählte Format ohne Brustpartie wirkt allerdings ausdrucksstärker als die Büste. Die Stilisierung und plastische Betonung mancher Gesichtszüge ergibt zusätzlich einen strengen Gesichtsausdruck. Die markante Nase hebt sich von den mageren, leicht eingefallenen Wangen ab. Außerdem weist die Büste eine sehr hohe Stirn auf und weit geöffnete Augen mit hochgezogenen Augenbrauen. Aus einem mächtigen, ornamental und symmetrisch gestalteten Bart tritt die fleischige Unterlippe hervor. Von dem griechischen Kreuz des Nimbus sind lediglich drei Kreuzarme dargestellt. Sie bestehen aus zwei Stäben, die am Ende voneinander divergieren. Dem so entstandenen V ist jeweils eine Raute eingesetzt, dessen Mitte eine weitere Raute ziert. Die beschriebene Form des Kreuzes scheint in der damaligen Oberpfalz verbreitet gewesen zu sein, da sie sich ebenso an Schlusssteinen mit entsprechenden Darstellungen in der Nabburger Spitalkirche und im Speisesaal des Benediktinerklosters Kastl (Abb. 8, 36, 63) findet.

Eine hohe Plastizität kennzeichnet auch den Schlussstein im westlichen Joch des Mittelschiffes. Er zeigt eine Dextera Dei, die segnende Hand Gottes, vor dem Kreuznimbus (Abb. 9). Die nahezu vollplastisch gearbeitete Hand reicht aus einem faltenreichen, um das Handgelenk umgekrempelten Ärmel, heraus. Das Kreuz variiert dabei von jenem am Schlussstein mit dem Haupt Christi, indem es

sich in der Form der eingeschobenen Rauten unterscheidet, welche in der Mitte jeweils eine perlenförmige Kugel aufweisen.

I.4 Pfarrkirche St. Martin

Die Pfarrkirche St. Martin wurde an der Stelle ihres Vorgängerbaus als eine dreischiffige Halle ohne ausgeschiedenen Chor, mit einem breiten Mittelschiff und einem Westturm erbaut.[23] Wie der Inschrift an der Nordseite des Chores zu entnehmen ist, wurde mit dem Bau 1421 begonnen. Aus der bereits genannten Quelle, in der 1384 der Bürger Lienhart Rutz der Kirchenverwaltung einen Zins zum geplanten Neubau vermachte, geht jedoch hervor, dass der Neubau länger geplant war.[24] Vollendet wurde er erst 1534.

I.4.1 Relief der Familie Rutz

Den Schlusssteinen in der Pfalzgrafenkapelle und der Frauenkirche folgt im Stil unmittelbar ein bildhauerisch herausragendes Relief mit dem Gebet Jesu im Garten Gethsemane am Fuß des Ölbergs (Abb. 10), das sich am nordwestlichen Eckpfeiler der Sakristei der Pfarrkirche St. Martin befindet. Diese als Kapelle St. Leonhard schon vor dem Baubeginn bestehende Architektur setzte Felix Mader an das Ende des 14. Jahrhunderts.[25] Die Architekturformen, sowie der Stil eines dort zu sehenden Schlusssteines mit dem Brustbild Christi (Abb. 91) sprechen jedoch dafür, dass diese Kapelle bereits in der ersten Hälfte des 14. Jahrhunderts, etwa um 1330, erbaut wurde.

Dem Wappen an der linken Seite des Reliefs nach wurde es von der Familie Rutz in Auftrag gegeben. Es war eine der wichtigsten Bürgerfamilien Ambergs, die den Neubau der Pfarrkirche St. Martin finanziell unterstützt hatte.

Das quadratische Relief ist aus gelbem Sandstein gefertigt. Es zeigt in seiner linken Hälfte Jesus Christus, der kniend vor dem nimbierten Haupt Gottvaters betet. Ein Felsenstreifen teilt die rechte Hälfte des Reliefs in zwei Register. In der rechten oberen Ecke schauen zwei hinter Zaun und Bäumchen versteckte Soldaten herein.[26] Sie befinden sich im zweiten Plan des Reliefs und sind daher kleiner wiedergegeben als die Figuren der zentralen Szene. Unter dem Felsen und der Hauptfigur gegenüber befindet sich eine tradierte Dreiergruppe der im Sitzen schlafenden Apostel Petrus, Johannes Evangelist und Jakobus d. Ä., deren genaue Bestimmung anhand der typisierten Köpfe möglich ist.

Stilistisch fügt sich das Relief gut der Amberger Skulptur ein. Die Gesichtszüge Christi gehen auf die Büste des Schlusssteins in der Hauskapelle des Pfalzgrafenschlosses zurück, die sogar eine ältere Arbeit desselben Bildhauers sein dürfte. Die schmale Gesichtsform, der wie zum Sprechen geöffnete Mund und die Art, wie der Bart an den Wangen zu drei dickeren Strähnen zusammengedreht ist, stimmen überein. Stilistisch am nächsten steht das Relief allerdings den oben vorgestellten Schlusssteinen in der Amberger Marienkirche (Abb. 8, 9) mit dem Haupt Christi und der segnenden Hand Gottes. Übereinstimmungen gibt es insbesondere in der Phy-

Abb. 10:
Amberg,
St. Martin,
Sakristei, Relief
der Familie Rutz
mit Christus
am Ölberg,
um 1400/1410

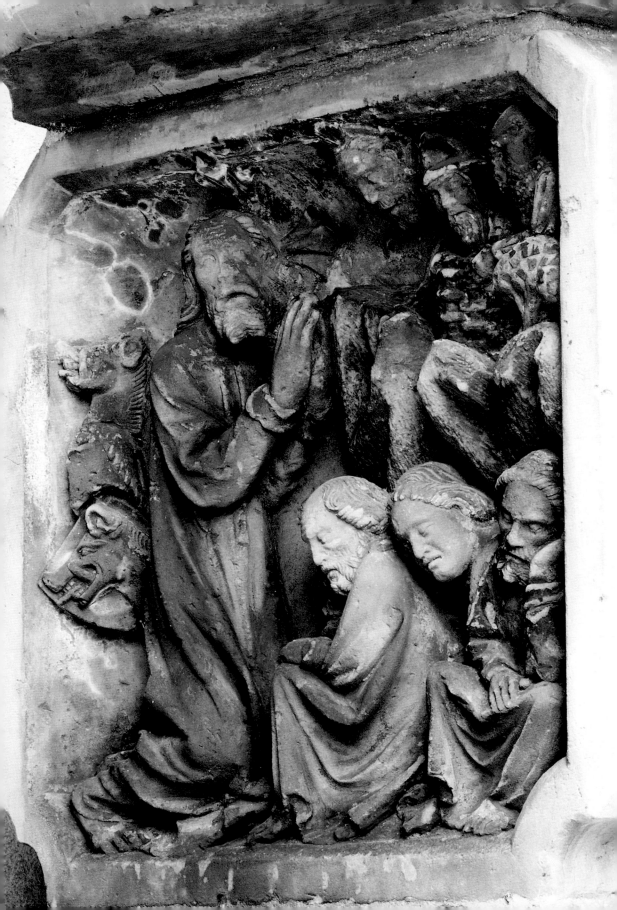

siognomie und der Gestaltung der Haar- und Bartsträhnen. Außerdem entsprechen die Faltenformen des Ärmels am Schlussstein mit der Hand Gottes im bildhauerischen Duktus dem Faltenwurf des betenden Christus auf dem Relief der Familie Rutz. Die genannten Parallelen sprechen dafür, dass der Bildhauer des Rutz-Reliefs ebenfalls der Schöpfer der Schlusssteine in der Amberger Frauenkirche gewesen sein könnte und dass die verglichenen Arbeiten etwa gleichzeitig entstanden sind.

Ein charakteristisches Merkmal des Bildhauers des Rutz-Reliefs stellt die Arbeit im Hochrelief dar. Seine Figuren weisen ein ausgeprägtes Volumen und klar definierte Konturen sowie einen Kontrast zwischen konkaven und konvexen Formen auf. Letzterer zeigt sich insbesondere bei erhabenen Backenknochen und eingefallenen Wangen sowie bei den tiefen Augenhöhlen und den nach außen gewölbten rundlichen Augen.

Weitere seiner Arbeiten finden sich im Benediktinerkloster St. Peter in Kastl und werden im Kapitel III noch ausführlich vorgestellt. Der Stil des Rutz-Reliefs und die genannten Vergleichsobjekte weisen auf ein Entstehungsdatum um 1400/1410 hin. Die Datierung in die erste Hälfte des 15. Jahrhunderts, die Felix Mader vorgeschlagen hat,[27] bezog er vermutlich auf den Baubeginn der Kirche St. Martin. Da dieses Relief jedoch an der bereits in der ersten Hälfte des 14. Jahrhunderts errichteten Kapelle St. Leonhard angebracht ist, kann es zeitlich auch vor den Neubau der Martinskirche angesetzt werden. Aufgrund der engen stilistischen Parallelen zu den Schlusssteinen in der Kirche St. Maria wäre es vorstellbar, dass sie von einem an diesem Bau um 1400/1410 aktiven Bildhauer geschaffen wurde, welcher in dieser Arbeit als »Bildhauer des Rutz-Reliefs« genannt wird.

I.4.2 Grabmal des Pfalzgrafen Ruprecht Pipan

Für ein stilistisches Nachfolgewerk des Rutz-Reliefs in Amberg kann das Grabmal des 1397 jung verstorbenen Pfalzgrafen bei Rhein und Herzogs von Bayern, Ruprecht Pipan (*1375), gehalten werden. Das aus gelbem Sandstein gearbeitete Tumbengrabmal steht im Chor der Amberger Pfarrkirche St. Martin (Abb. 11).[28] Die auf der Deckplatte angebrachte, nahezu vollplastisch gearbeitete Figur stellt den Pfalzgrafen in Rüstung, einem Mantel und einem hohen Pelzhut auf dem Kopf dar. In der rechten Hand hält er eine Fahne, mit der linken den pfälzisch-bayerischen Wappenschild. Er ist zwar auf ein Kissen gebettet und daher als liegender Verstorbener gezeigt, steht aber zugleich mit geöffneten Augen auf einem unter seinen Füßen kauernden Löwen. Im Sinne des bei der Totenmesse gesprochenen Gebetes »In paradisum deducant te Angeli«[29], und so, wie an vielen weiteren Grabmälern häufig zu sehen ist, schwebt zu Seiten des Kissens jeweils eine Engelsfigur. Entlang der Längsseiten und am Kopfende fügen sich der Kehlung der Deckplatte um Stangen gewundene Schriftrollen mit der Grabinschrift ein. Die Stangen werden dabei an den Schultern von engelsähnlichen Büsten getragen bzw. von ihnen gehalten. Die Tumbenwände sind mit szenischen Reliefs reich geschmückt. Unter Arkaden zeigen sie an den Stirnseiten im Hochrelief gearbeitete Szenen der Kreuzabnahme (Abb. 12) sowie der Auferstehung Christi und an den Längsseiten die Grablegung Jesu Christi sowie den Tod Mariens. Die Reliefs bieten ein umfangreiches Vergleichsmaterial an Figurentypen, Gestik, Bekleidung und Accessoires.

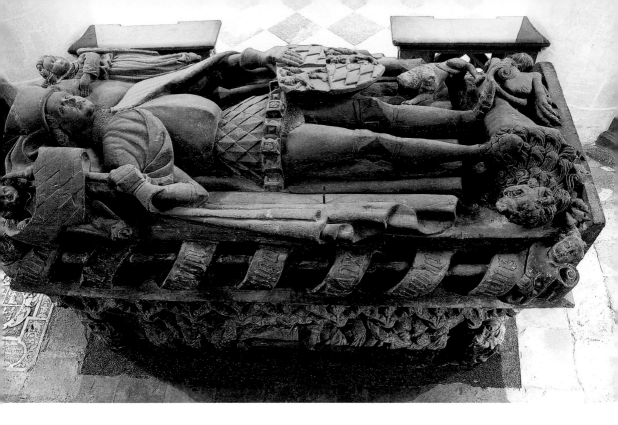

In der kunsthistorischen Literatur wird das Grabmal in Zusammenhang mit dem Rotmarmorgrabmal des im selben Jahr verstorbenen Herzogs Albrecht II. von Straubing-Holland gebracht, welches sich im Chor der Karmelitenkirche in Straubing befindet.[30] Die beiden Werke entsprechen sich zwar in ihrer Form, im Figurentypus des Verstorbenen und im Motiv der gedrehten Schriftrollen, weichen jedoch im bildhauerischen Stil und im Werkstoff völlig voneinander ab.[31]

Die Voraussetzungen für den bildhauerischen Stil finden sich in der Skulptur der zweiten Hälfte des 14. Jahrhunderts in Nürnberg. Bereits Achim Hubel wies auf die Verwandtschaft der Pipanstumba mit den Figuren des Schönen Brunnens in Nürnberg hin.[32] Tatsächlich erinnert die Physiognomie der Amberger Grabmalfigur wie auch die Rüstung an diejenigen des Kurfürsten von Trier, der auf Konsole und unter Baldachin an einem Sterbepfeiler des turmförmigen Brunnenkastens steht.[33] Dem Bildhauer des Amberger Grabmals waren aller Wahrscheinlichkeit nach der Schöne Brunnen wie auch andere Nürnberger Skulpturen gut bekannt. So sind die Frauen der Seitenreliefs auf den Typus der mit Rise, einem Tuch, das den Hals, den Kinn, Wangen und das Haar bedeckt, und mit Kopftuch verhüllten weiblichen Heiligen in der Vorhalle der Nürnberger Frauenkirche zurückzuführen. Als typologische Vorlage für die Szene mit der Grablegung Christi dürfte hingegen das Relief am Sakramentsschrank im Ostchor der Kirche St. Sebald gedient haben.

Ob das Grabmal von Ruprecht Pipan noch für die alte Amberger Martinskirche oder bereits für den spätgotischen Neubau in Auftrag gegeben worden war, lässt sich aus den spärlich erhaltenen Quellen nicht klären und kann nur anhand des Stils und der modischen Details vermutet werden.

Abb. 11: Amberg, St. Martin, Chor, Grabmal des Pfalzgrafen Ruprecht Pipan, um 1410/1420

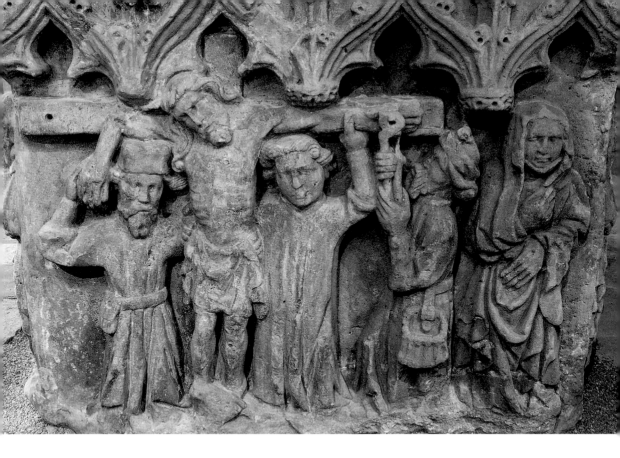

Unmittelbare stilistische Parallelen zum Grabmal des Pfalzgrafen bietet die zeitgenössische Amberger Skulptur. In der plastischen Ausarbeitung der als Hochrelief konzipierten Figuren sowie in Kopf- und Figurentypen, orientierte sich der Bildhauer des Grabmals am Relief der Familie Rutz. Dessen bildhauerische Qualität, die auf Vollendung von Form und der präzisen Ausarbeitung von Details beruht, erreicht das Grabmal zwar nicht, ein direkter Einfluss ist aber deutlich zu erkennen. Das häufige Auftreten der zum Teil kantig umknickenden Falten, die im Gegensatz zu weich fließenden und rundlichen Formen des Rutz-Reliefs stehen, ist ein Hinweis auf eine spätere Entstehungszeit des Grabmals. Neben diesen Merkmalen spricht die Vereinfachung der Gesichtszüge und des Haares zusätzlich für eine andere ausführende Hand.

Die Rüstung und der Mantel sowie der kurze Schnurrbart, der die obere Lippe frei lässt, zeigen die zum Zeitpunkt des Todes von Ruprecht Pipan aktuelle Mode. Die rund endenden Schuhspitzen und der hohe Pelzhut mit der breiten, nur zum Rücken herabfallenden Krempe, der erst um 1420 getragen wurde,[34] deuten auf die Entstehungszeit des Grabmals erst zu diesem Zeitpunkt hin. Für diese Annahme sprechen zusätzlich auch die Art und Form der Hüte und Mützen, sowie Taschen an den Gürteln von Joseph von Arimathia und Nikodemus bei der Kreuzabnahme. Genannte modische Besonderheiten sowie die im Vergleich zum Relief der Familie Rutz fortschrittlicheren stilistischen Merkmale machen eine Datierung des Grabmals um 1410/1420 wahrscheinlich.

I.4.3 Relief mit Vera Icon

Dem Relief der Familie Rutz und dem Grabmal des Pfalzgrafen folgen im Stil und in den Figurentypen einige weitere Skulpturen in Amberg und der Oberpfalz, die in folgenden Abschnitten vorgestellt werden.

Auf die Zeit des Baubeginns der Amberger Martinskirche weist ein bildhauerisch gestaltetes Relief in der Sakramentskapelle im Chorscheitel hin, das dem zentralen rautenförmigen Feld eingefügt ist. Das hohe Relief bildet das Vera Icon, das Tuch der hl. Veronika mit dem eingeprägten Antlitz Christi ab, das symmetrisch von vier Engeln umgeben wird (Abb. 13). Die ausgebreiteten Engelsflügel folgen den Konturen des Feldes, welches sie umgibt, wobei die in der Vertikalachse befindlichen Engel zusätzlich das Tuch mit beiden Händen halten.

Motivisch lässt sich das Relief in der Sakramentskapelle von der Grablegungsszene der Pfalzgrafentumba ableiten. Dort hält die hl. Veronika ebenfalls mit beiden Händen das auf gleicher Art gefaltete Schweißtuch vor sich ausgebreitet (Abb. 13 und 14). Im Kopftypus mit den breiten, ornamental gestalteten Haarwellen und in der Physiognomie folgt das Relief dem Schlussstein der Spitalkirche St. Maria in Nabburg und jenem im Refektorium des Benediktinerklosters in Kastl (Abb. 13, 36, 63), womit wiederholt die Vernetzung zwischen den dort tätigen Bauhütten deutlich wird. Für Beziehungen zu Nabburg spricht außerdem ein in der Sakramentskapelle befindliches Steinmetzzeichen, welches sich ebenfalls am Chor der Nabburger Spitalkirche findet.[35]

Abb. 13: Amberg, St. Martin, Sakramentskapelle, Relief mit Vera Ikon, um 1425

Abb. 14: Amberg, St. Martin, Grabmal des Pfalzgrafen Ruprecht Pipan, Detail mit der hl. Veronika, um 1410/1420

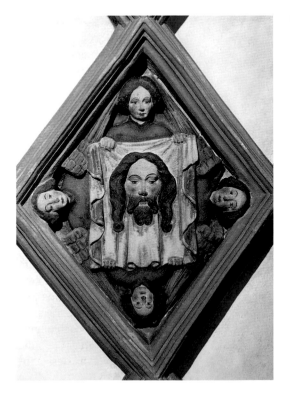

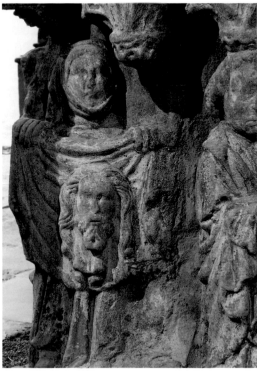

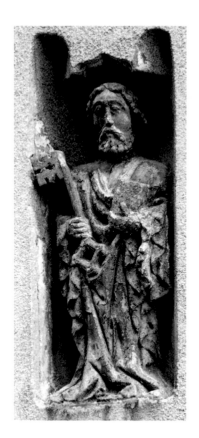

Abb. 15:
Amberg, Haus-
fassade in der
Schiffgasse 3,
hl. Petrus,
um 1425

I.5 Petrusfigur in der Schiffgasse 3

In der Residenzstadt Amberg haben sich noch zwei weitere Werke erhalten, die im Stil dem Rutz-Relief und dem Grabmal des Pfalzgrafen folgen. Der hl. Petrus an der Fassade der südlich der Martinskirche gelegenen Hauses in der Schiffgasse 3 ist eins davon (Abb. 15).[36] Die Figur wurde zusammen mit der rechteckigen Nische, die mit einem Baldachin abschließt, aus einem Steinblock gemeißelt und nachträglich in die moderne Hausfassade eingemauert. Der als Hochrelief gearbeitete stehende hl. Petrus hält in seiner rechten Hand einen großen Schlüssel und in der angewinkelten Linken ein Buch. Sein Tuchmantel ist an der Brust wie ein Schalkragen V-förmig geöffnet und fällt in schweren und flachen Kaskaden über die Unterarme herab. Im unteren Bereich bauscht er sich über den Boden.

Die Figur des hl. Petrus lässt sich in Typus und Stil von den Apostelfiguren des Marientodreliefs an der Pfalzgrafentumba ableiten. Die im Bereich der Füße gebrochenen Röhrenfalten und eine allgemeine Verhärtung der Gewandfalten machen jedoch deutlich, dass es sich um ein jüngeres Werk handeln muss. Eine Datierung könnte auf die Jahre um 1425 erfolgen. Die Form der Nische, die ein Bestandteil eines zu dieser Zeit gängigen Steinaltars sein könnte, und die unmittelbare Nähe zu St. Martin lassen vermuten, dass der hl. Petrus ursprünglich für diese Kirche geschaffen wurde.

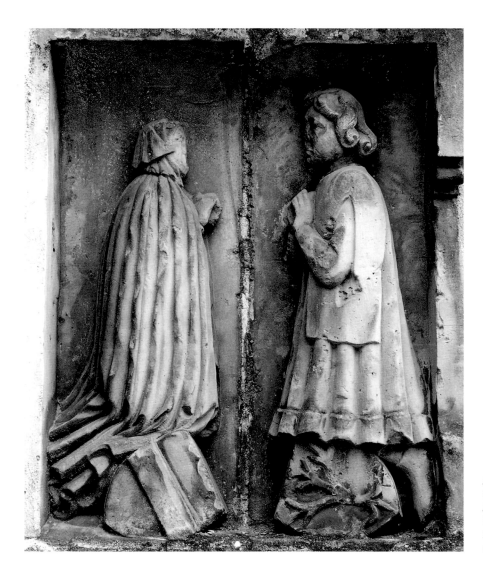

Abb. 16: Amberg,
Kirche Hl. Geist,
Außenchorwand,
Relief mit dem
Stifterpaar,
um 1425/1430

I.6 Spitalkirche Hl. Geist – Stifterrelief

Das zweite Werk in Amberg, das in Figurentypus und in Stil auf Figuren des Rutz-Reliefs und des Pfalzgrafengrabmals zurückgeht, ist das sandsteinerne Stifterrelief an der Außenwand des Chores der Spitalkirche Hl. Geist.[37] In einer tiefen, recht-eckig gerahmten Nische kniet ein im Gebet sich zugewandtes Stifterpaar (Abb. 16). Die beiden im Profil gezeigten Figuren können anhand der großen Wappenschilde zu ihren Füßen näher bestimmt werden. Die Frau kniet über dem Wappenschild der Familie Ehenheim, ihr Gatte über jenem der Familie Baumgartner. Diese beiden wichtigen Bürgerfamilien traten in Amberg an verschiedenen Kirchen als Stifter auf. Wie ihre Wappen an Konsolen der Verkündigungsgruppe am Südportal der Ma-rienkirche[38] bezeugen, handelt es sich um eine gemeinsame Stiftung. Die Grab-

mäler beider Familien wiederum befinden sich in den Kapellen St. Anna und St. Johannes Nepomuk der Martinskirche.

Die obenhalb rund geschlossene und sonst schmucklose Nische lässt die im Hochrelief gearbeiteten großen Figuren monumental wirken. Die Körperform der Frau bleibt unter einem bodenlangen Kapuzenmantel, der durch voluminöse und kaum differenzierte Röhrenfalten gegliedert ist, verborgen. Dem zeitgenössischen Brauch nach sind ihre Wangen und das Kinn durch ein Tuch, die sogenannte Rise, verhüllt. Im Motiv wie auch im Figurentypus geht die Stifterin auf die Figur der Hl. Veronika und andere Frauengestalten des Pfalzgrafengrabmals zurück. Der Faltenstil und der Tappert, ein knielanger glockiger Mantel mit Pelzbordüren, der Männerfigur, weisen auf die Jahre um 1425/1430 Jahre als Entstehungszeit des Reliefs hin.[39]

I.7 Rottendorf – Vesperbild und Schlusssteine des Karners

In der Amberger Bauhütte von St. Martin dürfte auch ein Vesperbild aus Sandstein entstanden sein (Abb. 17), welches wohl nachträglich an der Außenwand des Karners in Rottendorf bei Nabburg angebracht wurde.[40] Es zeigt den um 1400 gewöhnlichen Kompositionstypus. Die mit ihrem ganzen Körper nach rechts gewandte Maria hält ihren Sohn auf dem Schoß. Sie stützt ihn unter dem Kopf und legt ihre Hand auf seine, die sich auf dem Lendentuch kreuzen. Der torsale Zustand des Vesperbildes – etwa die Hälfte der ursprünglichen Substanz ist verloren gegangen – und die neuzeitlichen Ergänzungen erschweren eine genaue kunsthistorische Einordnung. Den Faltenformen des Mariengewandes zufolge, dessen Röhrenfalten sich am Boden auffächern, ist es jedoch möglich, das Vesperbild um 1425 zu datieren. Solche Faltenformen finden sich auch an der Figur des hl. Petrus an der Hausfassade in der Schiffgasse 3 in Amberg.

Außer dem Vesperbild haben sich in Rottendorf noch zwei runde, schlicht gearbeitete Reliefs mit dem Haupt Christi und der segnenden Hand Gottes aus Sandstein erhalten. Sie stammen vermutlich von Schlusssteinen und wurden nachträglich an der inneren Wand des Karners angebracht. Im Kopftypus und in der Kreuzform gehen die Reliefs auf die Werke um 1400 in Amberg zurück. Dem entsprechenden Band der *Kunstdenkmäler von Bayern* nach sollen sie dem Schlussstein in Stulln nahestehen,[41] welcher allerdings im Laufe des vorigen Jahrhunderts verloren ging.

I.8 Raitenbuch, Hohenfels und Burglengenfeld – Drei Reliefs mit Kreuzigung

Ein partieller Einfluss der Pfalzgrafentumba lässt sich ferner am Sandsteinrelief in Burglengenfeld[42] feststellen (Abb. 18), welches eine Kreuzigung Christi zeigt und ebenfalls am Beginn des 15. Jahrhunderts entstanden ist. Es stammt aus der dortigen Pfarrkirche und wurde nach deren Abbruch nachträglich in die innere Nordwand der Friedhofskapelle St. Anna eingemauert. Unter drei halbkreisförmigen

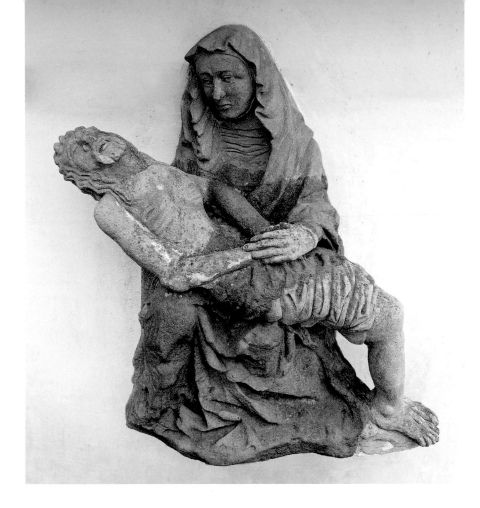

Abb. 17:
Rottendorf,
Karner am
Friedhof,
Vesperbild,
um 1425

Arkaden mit eingeschriebenen Dreipässen ist Christus am Kreuz zwischen seiner Mutter Maria und dem hl. Johannes Evangelist dargestellt. Der horizontale Kreuzbalken, auf dem die langen Arme Christi aufgenagelt sind, nimmt die ganze Breite der Nischenfläche ein. Der Körper Christi ist leicht geschwungen, indem sich der Kopf zur rechten Seite senkt und die linke Hüfte sowie der rechte Fuß nach links weisen. Der mit der Inschrifttafel versehene senkrechte Balken ist in einem felsenartigen Hügel fest verankert. Diese Symbolik weist auf den Berg Golgatha hin, auf dem Christus gekreuzigt wurde. Anstatt des in der Ikonografie der Kreuzigung tradierten Schädels Adams, ist hier eine Löwin mit ihren Jungen als Symbol der Auferstehung Jesu Christi (Physiologus, Kap. 1) zu sehen. Diese Darstellung ist ein Motiv, das der westeuropäischen, etwa oberrheinischen Kunst entstammt,[43] deren Einfluss in der Oberpfalz auch an anderen Orten zu beobachten ist.

Im Kreuz- und Figurentypus Christi entspricht das Relief in Burglengenfeld jenem auf der Pfalzgrafentumba in Amberg. Wie in Amberg ist der rechte Fuß Christi über den linken so gekreuzt, dass beide Fußspitzen in entgegengesetzte Richtungen zeigen. Übereinstimmend sind ferner die Länge des bis zu den Knien reichenden Lendentuchs und die Art des beiderseitig herabhängenden Tuchzipfels. Während es in Komposition und Motivik Übereinstimmungen gibt, macht der sti-

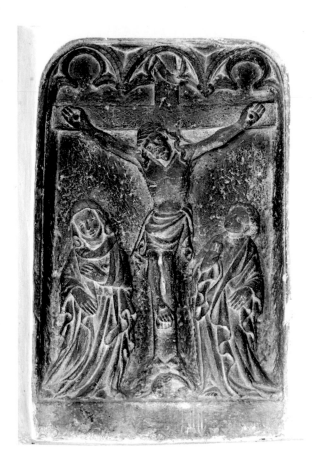

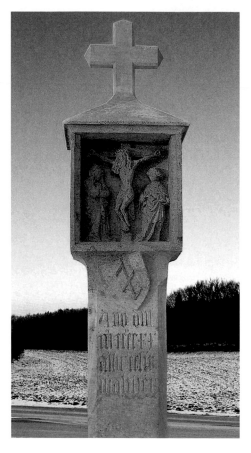

listische Vergleich deutlich, dass an beiden Orten zwei verschiedene Bildhauer am Werk waren. Anders als die voluminösen Draperien in Amberg sind die Burglengenfelder Gewandfalten flach gearbeitet und kalligrafisch rhythmisiert. Ebenfalls unterschiedlich ist die Physiognomie der Christusfigur, welche in Burglengenfeld weniger natürlich erscheint, da ihre Rippen schematisch gearbeitet sind und das spitz zulaufende Schlüsselbein wie ein V-Ausschnitt wirkt.

Dem weiteren Umkreis der Pfalzgrafentumba fügt sich ein Relief mit der Kreuzigung Jesu Christi[44] einer Martersäule ein, die am Rande der Ortschaft Raitenbuch aufgestellt ist (Abb. 19). Die Säule besteht aus drei Steinblöcken. Dem originalen Zustand gehören der Schaft und der obere Kubus mit dem Relief an, die aus Kalkstein gearbeitet sind. Der breite kubische Sockel aus Granit ist hingegen eine Ergänzung des 20. Jahrhunderts. Der Schaft hat einen rechteckigen Grundriss und abgefaste Hochkanten. Der ihn überragende Reliefkubus schließt mit einem niedrigen Pultdach und einem großen Kreuz ab.

Eine Beziehung zum Amberger Grabmal lässt sich darin sehen, dass die Kreuzform sowie der Figurentypus und die Gestik der trauernden Maria mit den Darstellungen an den Tumbenreliefs übereinstimmen. In der Figur Christi wie auch im bildhauerischen Stil weichen jedoch beide Arbeiten voneinander ab. Für einen

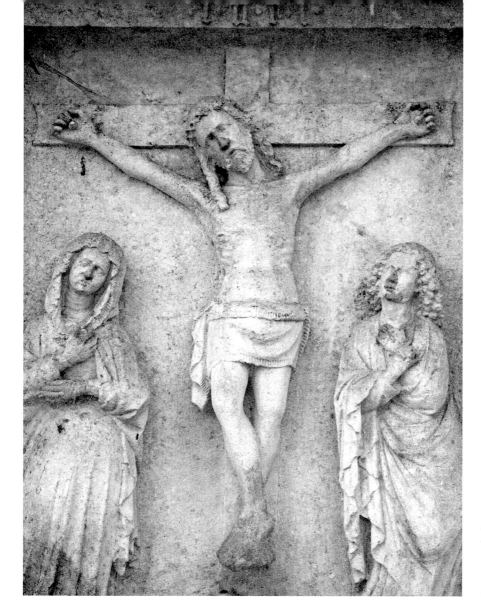

Abb. 20:
Hohenfels,
Friedhofskapelle,
Relief mit
Kreuzigung,
um 1420

anderen Hüttenzusammenhang spricht ebenfalls die Verwendung von Kalkstein, welcher in der Oberpfalz eher unüblich ist. Dank des unter dem Relief angebrachten Wappens und der Inschrift *Ano dni m° cccc°xx albrecht walther* am Schaft der Säule kennen wir den Namen des Auftraggebers, wie auch die genaue Entstehungszeit – 1420.

Nicht weit von Raitenbuch, in Hohenfels, befindet sich an der Südseite der Friedhofskapelle[45] ein weiteres Relief mit der Kreuzigung Christi des späten Schönen Stils. Im bildhauerischen Stil geht es allerdings in eine gänzlich andere Richtung als die in dieser Publikation besprochenen Skulpturen (Abb. 20). Außerdem lässt auch der verwendete Kalkstein darauf schließen, dass die Arbeit nicht in den oberpfälzischen Bauhütten entstanden ist.

I.9 Die Madonna im Stadtmuseum in Amberg.
Ein Import vom Mittelrhein

Eine letzte bedeutende Steinskulptur aus der Zeit um 1400 findet sich in Amberg im Stadtmuseum. Es handelt sich um die Madonna vom Südportal der Pfarrkirche St. Martin, die zwar aus derselben Zeit wie die zuvor besprochenen Werke stammt, doch anderen künstlerischen Zusammenhängen angehört. Wie in der Forschung dargelegt wurde, steht sie in stilistischem Bezug zu einer Gruppe von in Mainz entstandenen Madonnen, sodass ihre Entstehung ebendort verortet werden kann. Obwohl ihre Entstehungszeit umstritten ist und sie manchmal als ein im 19. Jahrhundert gefertigter Abguss der Madonna aus der Mainzer Korbgasse 5 eingeschätzt wird,[46] neige ich dazu, sie für ein Original zu halten. Während meines Erachtens im 19. Jahrhundert in Amberg jegliche Gründe für die Anschaffung einer Kopie der Mainzer Madonna fehlten, lässt sich die Skulptur hingegen gut den eingangs beschriebenen historischen Zusammenhängen um 1400 in Amberg zuordnen. Die Madonna wurde vermutlich als Stiftung des Pfalzgrafen Ruprecht für die Amberger Pfarrkirche bestellt.

Die Skulptur ist aus Stein gearbeitet und 110 cm hoch. Sie gehört dem in den Mainzer Werkstätten herausgebildeten Typus der Kreuzzepter-Madonna an und weist eine an Passionssymbolik reiche Ikonografie auf. Maria, die auf dem linken Arm das Kind und in der rechten Hand ein Kreuzzepter hält, weist symbolisch auf den Anfang und die Vollendung der Erlösung hin. Der Vergleich mit anderen Madonnen der Mainzer Gruppe erlaubt eine Rekonstruktion der verlorengegangenen Skulpturteile. Ähnlich wie zwei ihr in der Motivik verwandte Madonnen aus der Korbgasse 5 in Mainz[47] und aus Münster bei Dieburg[48], hielt das Kind, das mit seiner rechten Hand auf einem Spruchband schreibt, im originalen Zustand ein Tintenfass in seiner abgebrochenen Linken. Das heute nur im Ansatz erhaltene Zepter zeigte den Gekreuzigten im von Weinlaub umrankten Lebensbaum, begleitet von kleinen Engelsfiguren, die das aus seinen Wunden fließende Blut auffangen. Das eucharistische Opfer war zusätzlich durch eine Darstellung des heute nicht mehr erhaltenen Pelikans in der Krone des Baumes versinnbildlicht, der seine toten Jungen mit dem eigenem Blut belebt.

Als einziger erhaltener Import aus dem Mittelrhein steht die Amberger Madonna exemplarisch für die künstlerischen Einflüsse der westeuropäischen Kunst in der Oberpfalz.

NABBURG II.

Ein zweiter wichtiger Verwaltungsort der damaligen Oberpfalz war der Sitz des Vitztumamtes Nabburg. *Vicedomini* als Vertreter des Pfalzgrafen sind dort bis 1373 urkundlich genannt.[49] In folgendem Jahr übertrug Ruprecht II. die Verwaltung des Vitztumamtes an seinen Sohn Ruprecht III., der seit 1398 Kurfürst und schließlich von 1400 bis 1410 römisch-deutscher König war.

II.1 Pfarrkirche St. Johannes der Täufer

Die Bedeutung des ehemaligen Vitztumamtes bringen noch heute die imposanten Ausmaße der Pfarrkirche St. Johannes der Täufer zum Ausdruck. Die doppelchörige Basilika wurde um 1350 vollendet und gehörte ursprünglich als Filialkirche zur Pfarrei von Perschen. Diese existierte wohl schon seit dem 9. Jahrhundert, wird aber erst 1122 urkundlich erwähnt. Wann genau St. Johannes Pfarrkirche wurde, wird unterschiedlich angegeben. Im 15. Jahrhundert wurde zwar der Pfarrsitz von Perschen nach Nabburg verlegt, den vollen Status einer Pfarrkirche erhielt die Johanneskirche aber erst im 17. Jahrhundert.[50] In St. Johannes wie auch in der Spitalkirche St. Maria haben sich herausragende Skulpturen des beginnenden 15. Jahrhunderts erhalten, die in folgenden Abschnitten besprochen werden.

II.1.1 Relief mit Kreuzabnahme und Grablegung Christi

In direktem Bezug zur Amberger Skulptur steht ein Relief[51] an der äußeren Südwand der Pfarrkirche St. Johannes der Täufer in Nabburg (Abb. 21). Es ist rechteckig und zeigt in seinem linken Drittel die Abnahme Jesu Christi vom Kreuz durch Joseph von Arimathia und Nikodemus. Rechts davon legen dieselben Personen den Leib Christi auf einen Sarkophag, hinter dem drei trauernde Marien und der hl. Johannes Evangelist stehen. So wie andere Skulpturen der Region ist das Nabburger Relief aus gelbem Sandstein gearbeitet.

In der Forschung wurde das Relief bereits mehrfach gewürdigt und zu Recht in Zusammenhang mit dem Grabmal des Pfalzgrafen Ruprecht Pipan in der Pfarrkirche St. Martin in Amberg (Abb. 12, 21) gebracht.[52] Die Reliefs mit der Kreuzabnahme und der Grablegung Christi am Grabmal können in der Tat als Vorlagen für das Nabburger Werk betrachtet werden, da sie in Komposition und Typus der Christusfigur übereinstimmen. Die dort auf zwei Reliefs verteilten Szenen werden in Nabburg

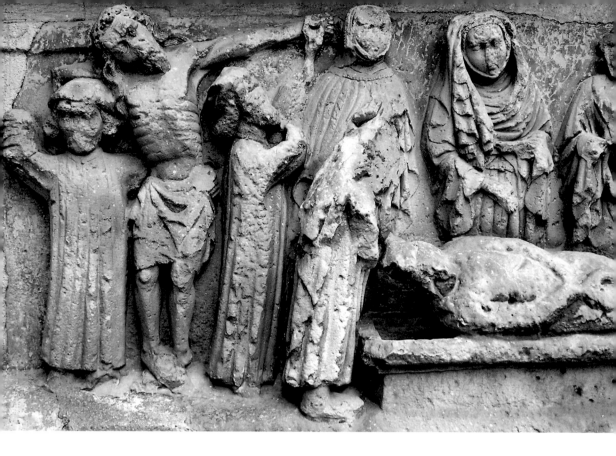

Abb. 21:
Nabburg,
St. Johannes,
Relief mit
Kreuzigung und
Grablegung,
um 1420

in einer Relieffläche vereint. Darüber hinaus weist das Nabburger Werk Bezüge zu weiteren Amberger Skulpturen auf, in seinem fortgeschrittenen Stil etwa zum Stifterrelief der Kirche Hl. Geist in Amberg. Die in harte, gleich breite Röhrenfalten gegliederten Gewänder entsprechen der Fältelung des Mantels der Stifterin. Außerdem stimmt ihr Frauentypus mit langem Kapuzenmantel und mit dem in einer Rise verhülltem Kopf mit der ersten weiblichen Figur von links am Nabburger Relief überein. Aufgrund dieser Parallelen kann angenommen werden, dass der Bildhauer des Nabburger Reliefs zuvor in Amberg tätig war.

II.1.2 Vesperbild

In der Pfarrkirche St. Johannes hat sich eine der wenigen freistehenden Skulpturen der Oberpfalz aus der Zeit um 1400 erhalten. Sie befindet sich im Eingangsbereich der Kirche, der erst zu Beginn des 18. Jahrhunderts als Kapelle St. Sebastian an das gotische Südportal angebaut wurde.[53]

Das qualitätvolle Vesperbild[54] ist 85 cm hoch und aus Sandstein gefertigt (Abb. 22, 24, 28, 30, 32, 35). Aufgrund seines Typus ist es für die stilistischen Entwicklungen um 1400 in der Oberpfalz von besonderer Bedeutung. Im Unterschied zur Schönen Pietà, die im gesamten bayerischen Raum unter Einfluss der böhmischen Skulptur verbreitet war und bei der Christus in der Seitenansicht auf den Oberschenkeln der

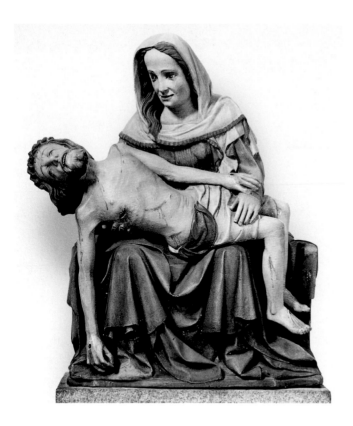

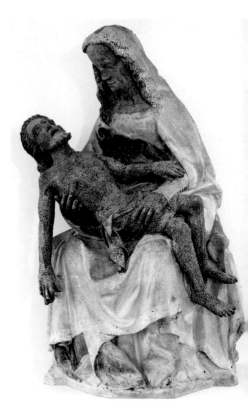

Abb. 22: Nabburg,
St. Johannes,
Vesperbild,
um 1415/1420

Abb. 23:
Seligenthal,
Zisterzien-
serinnenkloster,
Vesperbild,
um 1410/1420

sitzenden Maria ruht, ist der Leichnam bei dem Nabburger Vesperbild mit seinem ganzen Oberkörper zum Betrachter gewandt. Dadurch ist hier ein völlig neuer Typus des Vesperbildes geschaffen.

Den Körper zur rechten Seite gerichtet beugt sich die Muttergottes über den Leichnam ihres toten Sohnes, der auf ihrem Schoß liegt. Mit ihrer rechten Hand wendet sie seinen Oberkörper so, dass er frontal zum Gläubigen gerichtet ist. Infolge dieser Drehung fällt sein rechter Arm zu Boden herab. Maria trägt einen langen Mantel, der sich reichlich über den breiten Sitz des Thrones, sowie die vorspringende Sockelplatte, auf der ihre Beine gestellt sind, bauscht. Unter den Knien wechseln sich lange Schleppfalten mit Schüsselfalten ab. An der Brust öffnet sich der Mantel und lässt das durch schmale, senkrechte Fältchen drapierte Kleid zum Vorschein kommen. Einzigartig ist das Faltenmotiv beim linken Schuh Mariens, das sich im originellen Zustand vermutlich auch beim anderen Schuh befand. Das Kleid umhüllt dort mit eng anliegendem Stoff den Schuh und bildet bei dessen Spitze eine trichterförmige Falte.

Maria hat ein ovales Gesicht mit einer hohen, glatten Stirn (Abb. 24). Der seelische Schmerz der Muttergottes spiegelt sich in der Mimik wider. Er wird durch die erhabene Nasolabialfalte, geschwollene Unterlider und aufgemalte Tränen, die der originalen Fassung folgen, überzeugend zum Ausdruck gebracht. So ist der mondsichelförmige Mund, der im heutigen Betrachter eher den Eindruck des Lachens wecken mag, wie im versteinerten Weinen mit nach oben gezogenen Mundwinkeln

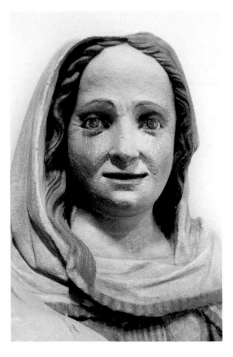

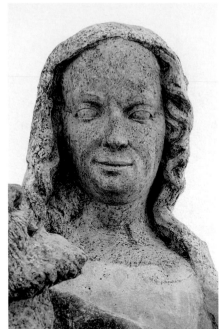

Abb. 24:
Nabburg,
St. Johannes,
Vesperbild,
Kopf Mariens,
um 1415/1420

Abb. 25:
Seligenthal,
Zisterzien-
serinnenkloster,
Vesperbild,
Kopf Mariens,
um 1410/1420

Abb. 26:
Nürnberg,
Frauenkirche,
Vorhalle,
Prophet, Detail,
kurz vor 1358

Abb. 27:
Augsburg, Dom,
Südportal,
Madonna am
Trumeau, Detail,
zwischen 1356
und 1368

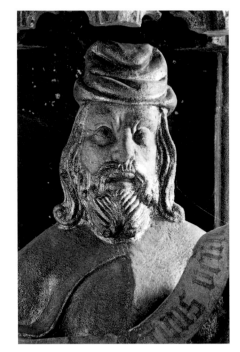

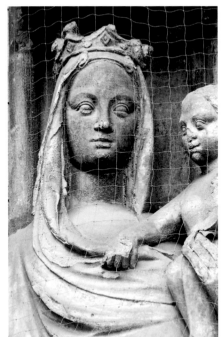

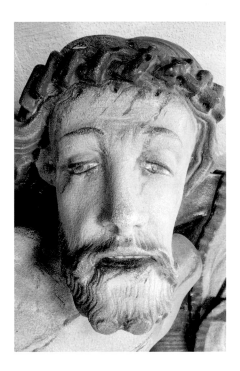
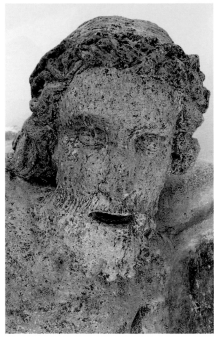

Abb. 28: Nabburg,
Pfarrkirche
St. Johannes,
Vesperbild,
Kopf Christi,
um 1415/1420

Abb. 29:
Seligenthal,
Zisterzien-
serinnenkloster,
Vesperbild,
Kopf Christi,
um 1410/1420

leicht geöffnet dargestellt. Das lange offene Haar Mariens ist mittig gescheitelt und mit einem gesäumten Schleier zum großen Teil verdeckt.

Die Körperhaltung Christi wirkt insgesamt schlaff. Der Kopf ist nach hinten gerückt, wobei auch das lange, füllige Haar entsprechend dieser Kopfhaltung herabhängt. Die fleischig hängende Haut der eingefallenen Wangen und der halb geöffnete Mund, in dem die Zunge und die obere Zahnreihe sichtbar sind, versinnbildlichen den Tod durchaus überzeugend (Abb. 28).

Der Vesperbilder-Typus mit dem nach vorn gewandten Körper Christi

Im bayerisch-böhmischen Raum stellt die Nabburger Figurengruppe das erste Beispiel des Vesperbilder-Typus mit dem nach vorn gewandten Körper Christi dar. Seine frühesten Exemplare haben sich in Westfalen und im Rheinland[55] erhalten, wobei sich die Vorläufer des Typus bereits in der französischen Buchmalerei um 1375/1380 finden.[56] Das allererste bekannte Beispiel stellt dabei das um 1407 entstandene steinerne Vesperbild in der Pfarrkirche im westfälischen Nienborg dar.[57] Dieser Vesperbilder-Typus ist von dem etwa gleichzeitig in Burgund aufgekommenen Gleitlagetypus zu unterscheiden, bei dem die Christusfigur zwar in einer entsprechenden Körperhaltung dargestellt wird, aber vom Schoß Mariens, deren Beine unter der Last des Leichnams zur Seite geneigt sind, herabgeglitten. Als Urheber jenes Typus gilt Claus Sluter.[58]

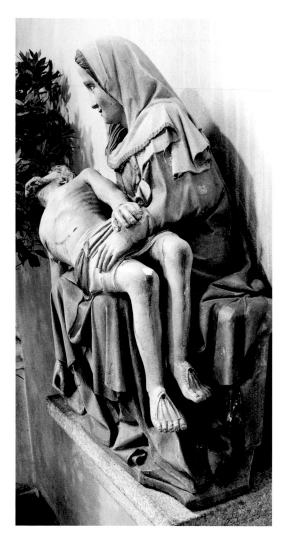
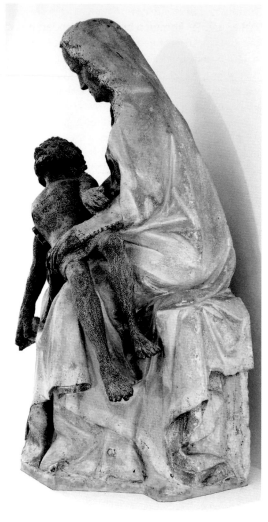

Abb. 30: Nabburg,
Pfarrkirche
St. Johannes,
Vesperbild,
Seitenansicht,
um 1415/1420

Abb. 31:
Seligenthal,
Zisterzienserin-
nenkloster,
Vesperbild,
Seitenansicht,
um 1410/1420

Kunsthistorische Einordnung

Nicht nur der gewählte Vesperbilder-Typus, sondern auch einzelne Motive weisen Einflüsse westeuropäischer Kunst auf. Dies leuchtet aufgrund der oben beschriebenen territorialen und politischen Situation des Landes ein, welches unter den Pfalzgrafen bei Rhein seinen Hauptsitz in Heidelberg hatte. Das trichterförmige Faltenmotiv bei der linken Schuhspitze Mariens findet sich in der französischen Buchmalerei wie auch in der französischen und mittelrheinischen Skulptur seit den siebziger Jahren des 14. Jahrhunderts.[59] Dieses Motiv zeigt die Muttergottes in der Karmeliterkirche in Mainz, deren Werkstatt allem Anschein nach die oben besprochene Amberger Madonna entstammt, sowie eine Maria mit Kind aus einem Nürnberger Skizzenbuch von 1360, womit weitere Bezüge zur Kunst am Mittelrhein und in Nürnberg hergestellt werden können.[60] Eine weitere Besonderheit unter den Ves-

perbildern stellen die drei sich unterhalb der Dornenkrone an der Stirn befindlichen Löcher dar. Sie kommen bei keinem anderen Vesperbild des bayerisch-böhmischen Raumes vor. In Größe und Form entsprechen sie etwa denjenigen der Dornenkrone, in denen ursprünglich Dornen aus Holz angebracht waren. So wie es das Vesperbild in Nienborg zeigt und wie es bei zahlreichen zeitgenössischen Darstellungen des gekreuzigten Jesu Christi in der Malerei zu sehen ist, waren vermutlich auch hier die Dornen gebogen, um nach unten in die Stirn einzustechen.[61]

Innerhalb der oberpfälzischen Skulptur stehen dem Nabburger Vesperbild die Stifterfiguren und die bildhauerisch gestalteten Schlusssteine mit Aposteldarstellungen im ehemaligen Benediktinerkloster in Kastl stilistisch am nächsten. Sie haben sich in der Kirche und im Kreuzgang erhalten und werden im Kapitel III noch ausführlich behandelt. Entsprechungen bestehen in Faltenformen und expressiver Darstellung der Gesichtszüge. Übereinstimmend sind die Form der rundlichen, weit offenen Augen mit erhabenen Unterlidern und die wie im Sprechen geöffneten Münder, die den Köpfen einen besonders lebendigen Ausdruck verleihen. Die Form der Hände Mariens, mit einfach gestalteten, nicht gegliederten Fingern, findet sich in den Händen der Apostelfiguren wieder. Die Art, wie die linke Hand Mariens aufliegt und ihr Handgelenk mit Mantelstoff bedeckt ist, erinnert etwa an die Hand des Apostels Andreas im Kreuzgang von Kastl (Abb. 32, 33).

Das unmittelbare stilistische Gegenstück zum Nabburger Vesperbild hat sich im Zisterzienserinnenkloster Seligenthal in Landshut (Abb. 23, 25, 29, 31) erhalten.[62] Stil und Arbeitsweise stimmen so unmittelbar überein, dass die beiden Vesperbilder einer Werkstatt, wenn nicht sogar demselben Bildhauer zugeschrieben werden können. Diese zuerst überraschende Beziehung nach Niederbayern wird bezüglich

Abb. 32:
Nabburg,
St. Johannes,
Vesperbild,
Detail mit der
Hand Mariens,
um 1415/1420

Abb. 33:
Kastl, St. Peter,
Kreuzgang,
Schlussstein mit
dem hl. Andreas,
Detail mit der
Hand, um 1410

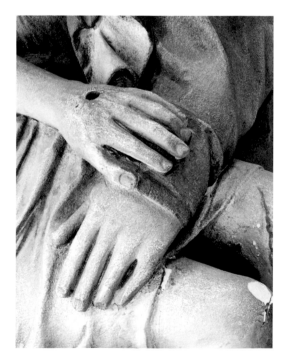

der Wittelsbacher Begräbnisstätte im Kloster Seligenthal verständlich, da ein enges familiäres Verhältnis zur pfälzischen Linie bestand. Da sich innerhalb der Landshuter Skulptur keine Vergleichsobjekte zur Seligenthaler Pietà finden, liegt es nahe, dass in Seligenthal ein auswärtiger Bildhauer tätig war.

Über den bildhauerischen Stil und Typus hinaus gibt es zwischen beiden Vesperbildern Übereinstimmungen in den Körperhaltungen, im Faltenschema und einzelnen Motiven. Der Unterschied, der sich auf die gesamte Komposition auswirkt, besteht in der deutlich kleineren Darstellung des Leichnams der Seligenthaler Figurengruppe, die somit als die sogenannte *pietà corpusculum*[63] gedeutet werden kann. Wie beim Nabburger Vesperbild ist die Muttergottes der Seligenthaler Figurengruppe mit dem Körper zur rechten Seite gerichtet. Sie hält ihren Sohn unter dem Brustkorb und wendet seinen Körper nach vorn. Der rechte Arm Christi ist kraftlos gesunken und die linke Hand ruht auf dem linken Unterarm der Mutter. Die Zugehörigkeit beider Werke zueinander geht ferner aus dem übereinstimmenden Faltenschema und einzelner Faltenmotive hervor. So verläuft vom rechten Knie Mariens diagonal bis zum Boden jeweils eine sichelförmige Falte, die von dem Mantelsaum horizontal überquert wird. Gleich ist die Art, wie der Mantel über die Schuhe hoch gerafft wird. Das somit zum Vorschein kommende Kleid umhüllt die Schuhe eng und bildet bei deren Spitzen trichterförmige Falten. Die Darstellungsweisen, wie sich Mariens Mantel auf dem Thronsitz bauscht und wie ein Vorhang von ihm herabfällt oder wie er um den linken Arm und das Gesäß Mariens körperbetonend anliegt, stimmen bei beiden Vesperbildern überein (Abb. 30, 31).

Dieselbe bildhauerische Handschrift kommt deutlich beim Vergleich der Physiognomien der beiden Marien zum Ausdruck (Abb. 24, 25). Sie lässt sich an der ovalen Gesichtsform mit der hohen glatten Stirn Mariens, Augen- und Lippenform gut erkennen. Dem entspricht auch die Art und Weise, wie sich das Doppelkinn vom Kinn zum Hals entwickelt. Übereinstimmungen gibt es ebenfalls in den Physiognomien der Christusfiguren. Die Horizontalfältchen auf der Stirn, der geöffnete Mund und die Art, wie der Bart in feinen Rillen an den Wangen ansetzt, sind vergleichbar (Abb. 28, 29). Auch solche Besonderheiten wie die drei Löcher, die sich in Nabburg unterhalb und in Seligenthal oberhalb der Dornenkrone Christi befinden, sind als Indizien für einen engen künstlerischen Zusammenhang zwischen beiden Figurengruppen zu werten.

Die Genese des Stils beider Vesperbilder lässt sich auf die bildhauerische Produktion der im künstlerischen Zusammenhang zueinander stehenden Bauhütten in Schwäbisch Gmünd, Augsburg und Nürnberg zurückführen.[64] So erinnert etwa die Physiognomie der Seligenthaler Pietà an die Trumeaumadonna am Tympanon des zwischen 1356 und 1368 entstandenen Südportals des Augsburger Domes (Abb. 27).[65] Von der entscheidenden Bedeutung für die künstlerischen Entwicklungen in der Oberpfalz war jedoch die Nürnberger Skulptur. Eine Gegenüberstellung von einem Propheten im südwestlichen Eck der Vorhalle der Frauenkirche, vom Nabburger Vesperbild und beispielsweise vom Apostel Matthias am Schlussstein in der Kirche St. Peter in Kastl bringen die Rezeption der Nürnberger Skulptur in der Oberpfalz anschaulich zum Ausdruck (Abb. 24, 26 und 52). Die Form der nah bei der Nase gelegenen Augen wie auch die Stirnfalten der Pietà und des Apostels finden sich in der Physiognomie des etwa vierzig Jahre älteren Propheten wieder. Die Inspiration durch die Skulpturen der Vorhalle der Nürnberger Frauenkirche

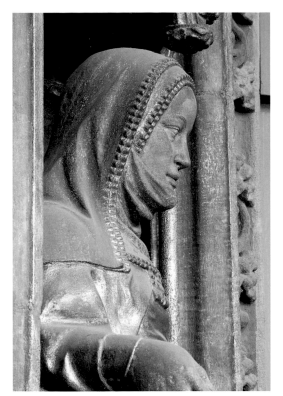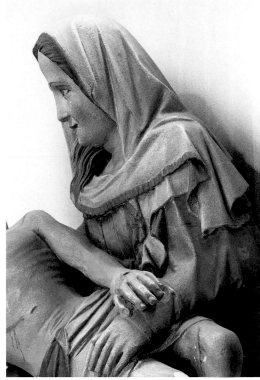

wird ebenfalls beim Betrachten der nahezu sichelförmigen Profile der Marienköpfe beider Vesperbilder im Vergleich zum Kopf der hl. Elisabeth am linken Gewände des Innenportals deutlich (Abb. 34, 35).

Einige kompositionelle und formale Motive sind hingegen den frühen Vesperbilder-Typen entnommen. Die schlichten maßwerklosen Thronwangen mit dem über sie vorhangartig gelegten Mantel, wie auch die Kreuzung der Arme von Christus und Maria und der nach unten hängende Lendentuchzipfel der Seligenthaler Pietà erinnern noch an den treppenförmigen Diagonaltypus der Zeit um 1320 bis 1340. Gerade diese Reminiszenz führte vermutlich Felix Mader und Friedrich Kobler zu einer frühen Datierung des Seligenthaler Vesperbildes auf die Jahre um 1350.[66] Für eine Entstehung beider Figurengruppen um 1410/1420 sprechen dabei nicht nur der zu dieser Zeit erst aufgekommene Typus, sondern auch der Faltenstil und das hohe Maß an Realismus. Letzterer bemüht sich um eine naturnahe Darstellung des Körpers Christi und wäre um die Mitte des 14. Jahrhunderts nicht vorstellbar gewesen.

Zusammenfassend lässt sich festhalten, dass die zahlreich im altbayerischen Raum erhaltenen Vesperbilder in stilistischer Hinsicht für diejenigen in Seligenthal und Nabburg keine Vergleichsobjekte bieten. Stattdessen wirken in diesen zwei Bildwerken ältere Vorbilder nach, und es werden gleichzeitig die neuesten Strömungen der westeuropäischen Kunst aufgegriffen.

Abb. 34: Nürnberg, Frauenkirche, Vorhalle, hl. Elisabeth, Kopf im Profil, kurz vor 1358

Abb. 35: Nabburg, St. Johannes, Vesperbild, Kopf Mariens im Profil, um 1415/1420

II.2 Spitalkirche St. Maria

Die Anfang des 19. Jahrhunderts profanierte Spitalkirche St. Maria befindet sich nordwestlich der Pfarrkirche, in ihrer unmittelbaren Nachbarschaft. Während das Kirchenschiff 1725 und 1751 umgebaut wurde,[67] ist der leicht eingezogene Chor der ursprünglich gotischen Saalkirche intakt erhalten. Er besteht aus einem Chorjoch und einem 5/8-Schluss.

Seine Architektur mit reich profilierten, auf spitz endenden Konsolen ruhenden Gewölberippen wie auch die in den Gewölbescheiteln angebrachten Schlusssteine weisen eine außergewöhnlich gute künstlerische Ausarbeitung auf, wobei sich bei Letzteren sogar die originale Fassung erhalten hat. Vier Steinmetzen, die am Bau der Spitalkirche arbeiteten, lassen sich anhand ihrer am Bau zu sehenden Steinmetzzeichen nachweisen. Davon stimmt eines mit einem Zeichen in der Chorscheitelkapelle von St. Martin in Amberg[68] überein. Ein weiteres entspricht dem am Altstädter Brückenturm und im Chor der Prager Kathedrale.[69] Es stellt sich somit die Frage, ob es sich beim zweiten Steinmetzzeichen lediglich um eine zufällig auftretende Übereinstimmung handelt oder diese als Indiz dafür zu werten ist, dass in Nabburg ein Steinmetz arbeitete, der zuvor in Prag beschäftigt war. Während beim ersten Steinmetzzeichen die Arbeit des Amberger Steinmetzen in Nabburg hinsichtlich des engen Kontaktes zwischen dortigen Bauhütten sehr wahrscheinlich ist, muss beim zweiten die große Zeitspanne von dreißig bis vierzig Jahren bedacht werden, die zwischen den Prager Bauten und der Nabburger Spitalkirche liegt. Auf eine weitere Verbindung zur Prager Architektur weisen ebenfalls die Konsolen im Chor der Spitalkirche hin. In ihrer Form folgen sie den Konsolen an der Ostwand der von Baumeister und Bildhauer Peter Parler errichteten Sakristei des Prager Veitsdoms.

II.2.1 Schlusssteine

Der erste Schlussstein im Chorgewölbe der Spitalkirche stellt im erhabenen Relief eine Büste Jesu Christi im Kreuznimbus dar (Abb. 36). Das symmetrisch gestaltete, geradezu geometrische Formen aufweisende Haupt Christi wirkt streng. Es ist leicht nach vorn geneigt und mit dem gesenkten Blick und leicht geöffnetem Mund zum Kirchenschiff gerichtet. Die hohe Stirn schließt halbkreisförmig ab. Da es keinen naturgetreuen Übergang dieser Partie zum Haaransatz gibt, wirkt das dekorativ stilisierte Haar mit einer hohen Scheitelpartie wie dem Kopf aufgesetzt. Es fällt seitlich bis zu den Schultern jeweils als eine breite, flache und vom Kopf abstehende Welle herab. Sowohl die Haarwellen als auch der lange, wellige Bart schließen mit kleinen, von innen nach außen gedrehten Locken ab. Der mit dem Kreuztitulus versehene Nimbus, der von drei plastisch gearbeiteten Strahlen knapp überragt wird, hebt sich von seinem kreisförmigen Reliefgrund ab.

Die Darstellung auf dem Nabburger Schlussstein folgt zwar noch dem um 1400 tradierten Kopftypus, die Stilisierung der Gesichtszüge und des Haars deutet aber auf eine spätere Entstehungszeit hin.[70] So verzichtete der Bildhauer völlig auf die Ausarbeitung wirklichkeitsgetreuer physiognomischer Merkmale, wie der Hautfalten und einer konkav-konvexen Modellierung der Wangen. Unmittelbare formale

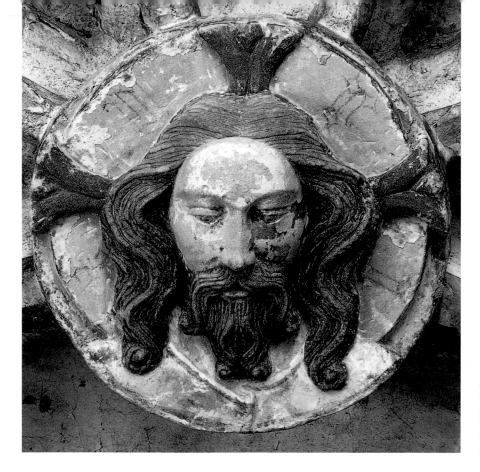

Abb. 36: Nabburg, Spitalkirche St. Maria, Schlussstein mit der Büste Christi, um 1415/1420

und stilistische Parallelen für die Nabburger Christusbüste finden sich in der oberpfälzischen Skulptur. Eine Gegenüberstellung mit Schlusssteinen in der Pfalzgrafenkapelle und in der Marienkirche in Amberg sowie im Refektorium der Benediktinerklosterkirche in Kastl (Abb. 8, 36, 63) macht deutlich, dass die dort aktiven Bauhütten in einem künstlerischen Bezug zueinander standen.

Der zweite Schlussstein im Chorgewölbe der Nabburger Spitalkirche zeigt eine segnende Dextera Dei (Abb. 37). In ihrem Typus und bildhauerischen Stil folgt diese Darstellung dem Schlussstein in der Amberger Marienkirche. Im Unterschied zu diesem wird die Hand Gottes in Nabburg so dargestellt, dass sie das Kreuz umfasst (Abb. 9, 37). Die angespitzten Ärmelfalten deuten dabei auf eine spätere Stilstufe als beim Amberger Schlussstein hin.

Der dritte Schlussstein, mit einer fünfblättrigen Rosette, wurde nachträglich an die südliche Außenwand des Kirchenschiffes, oberhalb des Portals, angebracht (Abb. 38). Hinsichtlich des Motivs, das sich auf die Kirchenpatronin bezieht, dürfte er ursprünglich das Gewölbe des nicht mehr erhaltenen gotischen Kirchenschiffs geziert haben. Solche in der Form verwandten Rosettenschlusssteine finden sich an weiteren in der Oberpfalz um 1400 entstandenen Sakralbauten, etwa in der Pfalzgrafenkapelle und der Kirche St. Maria in Amberg, in der Benediktinerklosterkirche St. Peter in Kastl und in der Spitalkirche Hl. Geist in Neunburg vorm Wald (Abb. 5, 7, 38, 58, 68).

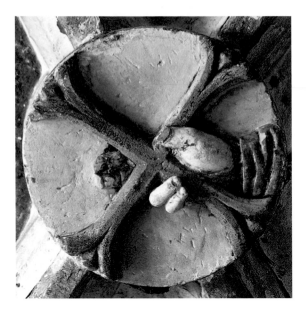
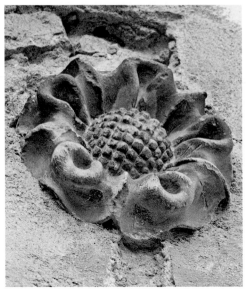

Abb. 37:
Nabburg,
Spitalkirche
St. Maria,
Schlussstein mit
der Hand Gottes,
um 1415/1420

Abb. 38:
Nabburg,
Spitalkirche
St. Maria,
Rosetten-
schlussstein,
um 1415/1420

Die Datierung der Schlusssteine richtet sich an der Erbauungszeit der Kirche von 1412 bis 1423 aus.[71] In diesen Jahren wurden zwei Urkunden ausgestellt, die Baumaßnahmen des Bürgerspitals und zugehöriger Kirche greifbar machen. Im Jahr 1412 stiftete Johannes Zenger, Kirchenherr zu Perschen, in seinem Testament die Summe von hundert Gulden für den Bau des Spitals. Dieser sollte entweder bei der Kirche St. Nikolaus im unteren Stadtteil Venedig, bei der Kapelle auf dem Rossmarkt auf dem Berg oder an einem anderen Ort errichtet werden.[72] Aus einem Gegenbrief vom Vikar Niklas Schramm, Kaplan der Spitalmesse, von 1423 geht hervor, dass das Bauvorhaben mit einer neuen Kirche bald in Angriff genommen werden sollte. Darin berichtet der Kaplan über die Stiftung einer täglichen Messe in der »Kapelle auf Sand Johanne Fraithof auf dem Perg« durch den Bürger Ulrich Tobhenl, den er als Erbauer der Kirche bezeichnet.[73] Dass diese Friedhofskapelle mit der Spitalkirche gleichzusetzen ist, geht aus jüngeren Quellen hervor, die Letztere auf dem Johannisfriedhof liegend erwähnen.[74] Für die oben genannte Datierung der Spitalkirche sprechen zusätzlich die dort kürzlich durchgeführten Ausgrabungen, bei denen Gegenstände von Anfang des 15. Jahrhunderts ans Tageslicht gebracht wurden.[75] Auch der Stil der in wenigen Resten erhaltenen Wandmalerei im Chor der Kirche lässt den Schluss auf das frühe 15. Jahrhundert zu.

II.2.2 Zwei Skulpturenfunde

Im Herbst 2006 wurden in einer Nische der westlichen Wand des Kirchenschiffes der Spitalkirche St. Maria zwei qualitativ herausragende Figuren entdeckt.[76] Ihren Figurentypen und Attributen nach stellen sie den hl. Johannes Evangelist und den hl. Leonhard von Noblac dar (Abb. 39 und 40). Die Skulpturen bestehen jeweils aus drei, nun zusammengesetzten Bruchstücken, wobei die Köpfe verloren

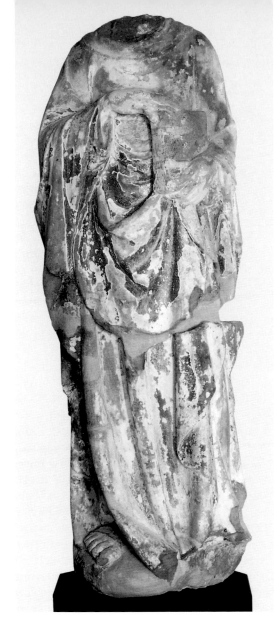

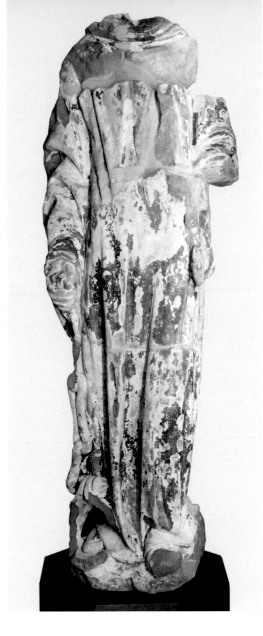

gegangen sind. Beide Figuren weisen großflächige Reste der originalen Fassung auf. Sie sind 90 cm hoch und aus einem feinkörnigen gelben Sandstein gefertigt. Dennoch deutet der unterschiedliche bildhauerische Stil auf zwei verschiedene Bildhauer hin.

Die Skulptur des hl. Johannes Evangelist ist ihrem Stil nach um 1380/1390 entstanden. Sie zeigt eine zierliche, in ein eng am Körper anliegendes Gewand gekleidete Figur mit schlanken, elegant gestalteten und anatomisch fein differenzierten Händen. Der hl. Johannes ist, wie für Apostel gewöhnlich, barfuß dargestellt. Er hält mit beiden Händen als sein einziges Attribut ein Buch vor sich, dass ihn als Evangelist bestimmt. Der gelbe Sandstein, aus dem die Figur gefertigt wurde, spräche

Abb. 39: Nabburg, Stadtmuseum Zehentstadel, hl. Johannes Evangelist, um 1380/1390

Abb. 40: Nabburg, Stadtmuseum Zehentstadel, hl. Leonhard von Noblac, um 1410

zwar dafür, dass sie in der Oberpfalz entstand, überzeugende stilistische Vergleiche finden sich dort aber nicht.

Der zweite Heilige trägt das Ordensgewand der Benediktiner und lässt sich anhand der großen gebrochenen Kette in seiner Hand als der hl. Leonhard von Noblac identifizieren. Verglichen mit dem hl. Johannes ist er ebenfalls schlank, erscheint jedoch in den üppig gefalteten, schwer wirkenden Gewändern robuster. Die kräftigen Faltenberge auf seinen Armen, die an die Skulptur der Prager Dombauhütte um 1360/1370 erinnern[77] und somit ein weiteres Indiz für Kontakte nach Böhmen sein könnten, entsprechen in Stil und Faltenform etwa den Apostelfiguren der Schlusssteine im ehemaligen Benediktinerkloster Kastl, die im kommenden Kapitel vorgestellt werden. Eine Entstehung der Figur in derselben Bauhütte, die mit dem Bau der Nabburger Spitalkirche beauftragt war, wäre denkbar.

Der ursprüngliche Standort der zwei in der Spitalkirche gefundenen Heiligen ist nicht bekannt. Da im Inventarverzeichnis von Johannes Besalm über die Pfarrkirche St. Johannes aus dem Jahre 1474 Altarpatrozinien genannt werden, die sich gerade auf diese beiden Heiligen beziehen, wäre es möglich, dass sie ursprünglich für die Altäre der Pfarrkirche gefertigt wurden.[78] Diese Annahme kann für die Figur des hl. Johannes nahezu als gesichert betrachtet werden, da sie noch vor der Errichtung der Spitalkirche entstanden ist.

II.2.3 Spitalkirche als ursprünglicher Standort des Nabburger Vesperbildes

Der ursprüngliche Standort des im Eingangsbereich der Pfarrkirche stehenden Vesperbildes ist unbekannt[79] und lässt sich aus den überlieferten schriftlichen Quellen ebenfalls nicht ermitteln. Das 1474 von Johannes Besalm angefertigte Inventar nennt elf Altäre in der Nabburger Pfarrkirche, unter denen lediglich der Altar mit dem Patrozinium »Unserer lb. Frau« für das Vesperbild als Standort in Frage käme. Dem Verzeichnis nach befand sich auf diesem jedoch eine »Madonna auf der Mondsichel, die zwei Engel tragen«.[80] Diese Statue kann mit der noch erhaltenen geschnitzten Madonna auf dem nördlichen Seitenaltar gleichgesetzt werden. Ein der hl. Maria geweihter Altar wird urkundlich allerdings bereits 1391 erwähnt.[81]

Neben der Pfarrkirche kommt als ursprünglicher Standort der Pietà die benachbarte Spitalkirche St. Maria in Betracht. Für diese Hypothese sprechen mehrere Gründe. Den ersten stellt die Entstehungszeit des Vesperbildes um 1415/1420 dar, die mit der Erbauungszeit der Spitalkirche korrespondiert. Für die Annahme, dass der Bestimmungsort des Vesperbildes St. Maria war, spricht ferner das Patrozinium, bei dem von einer marianischen Darstellung auf dem Hauptaltar auszugehen ist. Zu den am häufigsten zu dieser Zeit vorkommenden marianischen Themen gehörte gerade das Vesperbild. Nicht zuletzt wird die Hypothese auch durch die allgemeine Funktion der Vesperbilder im Totengedenken untermauert,[82] deren Aufstellung in Begräbnisstätten, etwa Friedhofs- und Begräbniskapellen geläufig war. Es wäre dabei denkbar, dass die Spitalkirche, die in den Quellen als Kapelle auf dem Friedhof bezeichnet wird, eine Doppelfunktion hatte, indem sie auch als Friedhofskapelle diente.

KASTL III.

EHEMALIGE BENEDIKTINERABTEI ST. PETER

Das 1102 im Bistum Eichstätt gegründete Benediktinerkloster Kastl stellte das dritt-wichtigste kulturelle und wirtschaftliche Zentrum in der Oberpfalz dar. 1235 erhielt das Kloster das Begräbnisrecht für Laien in der Klosterkirche und wurde somit zur Grablege des oberpfälzischen Adels. Durch Gütererwerbungen und eine gute Wirt-schaftspolitik gelangte das Kloster in der zweiten Hälfte des 14. und am Anfang des 15. Jahrhunderts zu Reichtum und Macht. Die von Abt Otto III. Nortweiner (amt. 1378–1399) geleitete und 1378 mit *Ordines breviarii Castellenses* kodifizierte Re-form, die sich um die Wiederherstellung des Klosterlebens nach den benediktini-schen Regeln bemühte, fand in Pfalzgraf und König Ruprecht – Otto nannte ihn in einem Brief seinen Gevatter[83] – einen bedeutenden Förderer. 1402 verlieh er dem Konvent die Gerichtsbarkeit und 1407 das Recht zur Fischerei, was für das Kloster eine wichtige Einkommensquelle bedeutete.

Neben den Pfalzgrafen zählte zu den Wohltätern des Klosters der römisch-deut-sche König und seit 1419 Kaiser Sigismund von Luxemburg. Bei ihm erreichte der Abt Georg Kemnater (amt. 1399–1434) im Jahr 1413 die hohe Gerichtsbarkeit und Reichsunmittelbarkeit.[84] Das Streben des Klosters nach dieser hohen, von den Wit-telsbachern stets bekämpften reichsrechtlichen Stellung und deren Erhalt spiegeln sich in umfangreichen Bautätigkeiten des Konvents wider. Macht und Bedeutung des Klosters wird repräsentiert durch seine Architektur und deren skulpturale Aus-stattung.

Die noch aufzuzeigenden Einflüsse der böhmischen Kunst in Kastl lassen sich dabei auf die Beziehungen des Klosters nach Böhmen zurückführen. Von 1348 bis 1409 besuchten viele Kastler Konventualen die Universität in Prag und lernten dort reformatorische Bestrebungen der böhmischen Benediktinerklöster in Břevnov und Kladrau kennen. Aus dem Konvent in Kladrau stammte der spätere Subprior Franz von Böhmen, der zusammen mit dem Mystiker und Prior Johannes von Kastl zu den wichtigsten Persönlichkeiten dieser Zeit gehörte. In enger Beziehung zu Prag stand Abt Georg Kemnater, der ein Mitglied der Prager Akademie war.[85]

Unter Abt Georg Kemnater, und vermutlich bereits unter seinem Vorgänger, dem ersten Reformabt Otto Nortweiner, wurde in Kastl sowohl an der Klosterkirche als auch an den Konventgebäuden gebaut. Die dort beschäftigten Werkleute waren mit der Wölbung der Kirchenschiffe und des Chorpolygons sowie mit dem Bau des Re-fektoriums und des südlichen Kreuzgangflügels östlich der Kirche beauftragt wor-den. Im Westen der Basilika wurde an Stelle des romanischen Vorgängerbaus eine neue Vorhalle errichtet.

Mit Ausnahme der Stifterfiguren ist die Skulptur in Kastl lediglich mit Bau-skulpturen vertreten, die vielleicht deshalb vom Ikonoklasmus im 16. Jahrhundert

verschont blieben, weil sie hoch in Gewölben angebracht sind. Die großen Schluss-
steine zeigen als Hochrelief gearbeitete Halbfiguren und im Mittelschiff sogar na-
hezu vollplastische Ganzfiguren ohne Reliefgrund. Letztere stellen zwar innerhalb
der oberpfälzischen Skulptur eine Besonderheit dar, stehen aber nicht isoliert, wie
noch am Beispiel eines Schlusssteines in Sulzbach aufgezeigt wird. Ältere Beispiele
für Schlusssteine mit Darstellungen von Ganzfiguren finden sich in Nürnberg und
in Lauf an der Pegnitz, was wiederholt auf eine Tätigkeit Nürnberger Werkleute in
der Oberpfalz hinweist.[86]

Der Stil der Kastler Skulpturen lässt erkennen, dass in Kastl insgesamt vier Werk-
stätten beschäftigt waren, wie im Folgenden dargestellt werden soll.

III.1 Die erste Kastler Werkstatt

Der ersten Kastler Werkstatt lassen sich die Stifterfiguren in der Klosterkirche sowie
die Schlusssteine des Kreuzgangs und der Vorhalle zuordnen. Diese Arbeiten stehen
in unmittelbarem Bezug zu Amberger Skulpturen des Meisters des Rutz-Reliefs. Die
ihm eigene Arbeit im Hochrelief wie auch die Kopftypen mit charakteristisch sti-
lisierten Haarfrisuren und lebendigen Gesichtszügen sprechen eindeutig für den-
selben Stilkreis. Einige Schlusssteine aus dem Kreuzgang können sogar dem Meis-
ter des Rutz-Reliefs zugeschrieben werden. Dennoch gibt es innerhalb der ersten
Werkstatt stilistische Unterschiede, die auf mehrere beteiligte Bildhauer verweisen,
sodass sich noch drei weitere Untergruppen ergeben.

III.1.1 Stifterfiguren in der Klosterkirche

Die vor der inneren Westwand des Mittelschiffes aufgestellten Figuren der drei
Stifter[87] der Kastler Klosterkirche stellen von links nach rechts die im 11. und
12. Jahrhundert lebenden Grafen Otto von Kastl-Habsburg in Rüstung, dessen Va-
ter Friedrich im Mönchsgewand sowie als Falkner Graf Berengar II. von Sulzbach
dar (Abb. 42). Aller Wahrscheinlichkeit nach gehörten sie ursprünglich zu dem auf
hohen Säulen ruhenden Stiftergrabmal im Chor, das Johannes Braun 1648 in seinem
Nordgauischen Chronicum erwähnt.[88]

Die Köpfe der Stifterfiguren besitzen eine ausdrucksstarke, äußerst lebendige
Physiognomie. Der leicht geöffnete Mund erweckt den Eindruck, als ob sie sprechen
würden. Die weit geöffneten starrenden Augen wie auch die hart abstehenden, di-
cken Haarsträhnen verleihen den Köpfen einen Ausdruck von Spannung und inne-
rer Kraft. Die langen, zur Seite wehenden Haar- und Bartsträhnen des Grafen Otto
hingegen versinnbildlichen eine hastige Kopfbewegung. Wie bereits bei anderen
bildhauerischen Arbeiten in der Oberpfalz festgestellt wurde, lässt sich die Stilge-
nese auch dieser Skulpturen von der bildhauerischen Produktion der bedeutenden,
im dritten Viertel des 14. Jahrhunderts tätigen süddeutschen Bauhütten ableiten.
Beziehungen nach Nürnberg stellte bereits Kurt Martin fest, als er die Stifterfiguren
1927 dem Stilkreis des Schönen Brunnens in Nürnberg zuordnete.[89] Im Kopftypus
und im expressiven Gesichtsausdruck folgen die Kastler Skulpturen den Prophe-

Abb. 41: Prag,
Archiv der
Nationalgalerie,
Codex Heidelber-
gensis, AA 2015,
fol. 4, Chus, Kopie
des Luxemburger
Stammbaumes
(um 1356),
um 1574/1575 und
Detail von der
Abb. 42: Graf Otto

Abb. 42: Kastl,
St. Peter,
Stifterfiguren,
um 1400

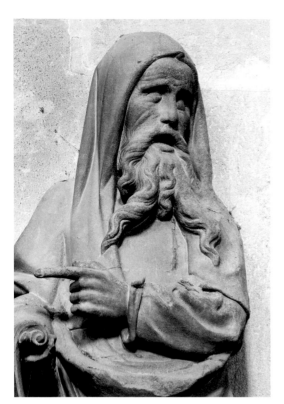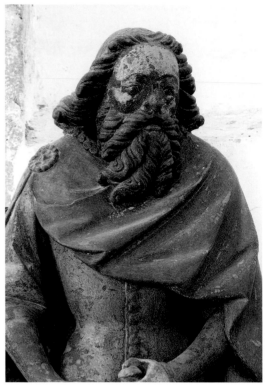

Abb. 43:
Schwäbisch
Gmünd,
Hl. Kreuz,
Prophet Jere-
mias, Detail,
um 1360

Abb. 44: Kastl,
St. Peter, Graf
Otto von Kastl-
Habsberg,
Detail, um 1400

tenfiguren vom Südportal des Heiligkreuzmünsters in Schwäbisch Gmünd sowie den Figuren der äußerst bewegten Szenen im Südportaltympanon des Augsburger Domes. Exemplarisch hierfür ist eine Gegenüberstellung vom Kopf des Grafen Otto mit dem des Propheten Jeremias in Schwäbisch Gmünd (Abb. 43, 44).

Die Figur des Grafen Otto steht außerdem besonders nah dem Bildhauer des Amberger Rutz-Reliefs. Sein mächtiger Bart, der aus dicken, ineinander gedrehten Strähnen besteht, sowie das Haar, dessen Scheitel zu einer Art Sichel stilisiert ist und zusätzlich kräftige, nach hinten gekämmte Strähnen entsprechen den Apostelfrisuren am Rutz-Relief. Dem Stil und der Mode nach sind die Stifterfiguren noch Ende des 14. Jahrhunderts entstanden. Dieser Zeit entsprechen die Schnabelschuhe sowie Form und Länge der eng anliegenden Schecke, eines kurzen Oberrocks, des Grafen Otto. Die von ihm getragene, bodenlange Heuke – ein ärmelloser, auf einer Schulter zugeknöpfter Mantel – und die kürzere des Berengar kamen nach 1400 allmählich aus der Mode. Bei der Figur des Grafen Otto bediente sich der Bildhauer einer bekannten Vorlage, der Figur von Chus (Abb. 41) aus dem Freskenzyklus des Stammbaumes der Luxemburger im großen Saal der Burg Karlstein. Der nicht mehr erhaltene Zyklus ist als Kopie im Codex Heidelbergensis[90] von 1574/1575 überliefert. Dass zwischen der Vorlage (um 1356) und der Stifterfigur eine längere Zeitspanne liegt, geht nicht nur aus dem Faltenstil der Kastler Figur hervor, sondern auch aus der abweichenden Länge des Mantels und den um das Handgelenk breiter werdenden Ärmeln.[91]

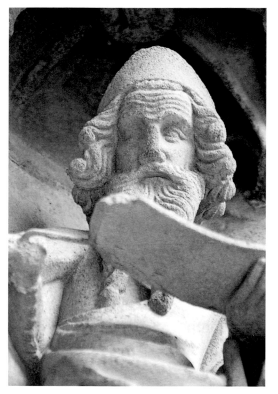

III.1.2 Schlusssteine des Kreuzgangs

Dem Amberger Rutz-Relief am nächsten verwandt sind sechs Schlusssteine, die sich von der Ausstattung des Kreuzgangs erhalten haben. Sie zeigen als Hochrelief gearbeitete Halbfiguren der Madonna und der Apostel. Drei davon befinden sich noch in situ, drei weitere haben ihre Zweitverwendung in der Kirche gefunden. Zu den Schlusssteinen des Kreuzgangs gehörte vermutlich auch jener, der heute in der frühgotischen Marienkapelle im Südwesten der Klostergebäude aufbewahrt wird. Er zeigt die Büste eines bärtigen Mannes mit eng anliegendem, vorne zugeknöpftem Hemd (Abb. 54).

Die drei Schlusssteine in dem noch erhalten gebliebenen südwestlichen Eck des Kreuzgangs bilden im Relief gearbeitete Halbfiguren der Apostel ab. Der zum Teil eingemauerte Schlussstein zeigt den hl. Andreas, der mit beiden Händen sein Kreuz vor der Brust hält (Abb. 48). Der zweite Schlussstein stellt den hl. Petrus als Papst mit Tiara, einem Kreuz in der rechten Hand und einem Schlüssel in der linken dar (Abb. 46). Der dritte Schlussstein zeigt die Halbfigur des hl. Johannes Evangelist, der vor sich einen Kelch hält und diesen, als Anspielung auf die Legende, segnet (Abb. 47).

Drei weitere, aus dem Kreuzgang stammende Schlusssteine wurden nachträglich in der Vierzehnnothelferkapelle der Klosterkirche angebracht. Diese drei Joche umfassende Kapelle wurde um 1500 im Westen der Klosterkirche an das nörd-

Abb. 45:
Schwäbisch
Gmünd,
Hl. Kreuz,
Südportal,
ein Prophet,
um 1360

Abb. 46: Kastl,
St. Peter,
Schlussstein mit
dem hl. Petrus,
um 1410

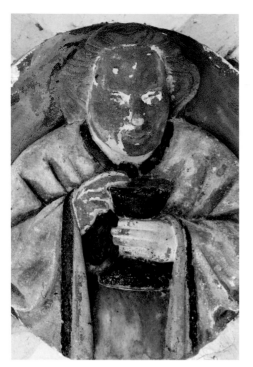

Abb. 47: Kastl,
St. Peter,
Schlussstein mit
dem hl. Johannes
Evangelist,
um 1410

Abb. 48: Kastl,
St. Peter,
Kreuzgang,
Schlussstein mit
dem hl. Andreas,
um 1410

liche Seitenschiff angebaut. Für ihre Zweitverwendung wurden die Schlusssteine entsprechend abgearbeitet und an das Gewölbe mit Eisenklammern befestigt. Sie stellen als Halbfiguren eine Madonna sowie die Apostel Matthias und Jakobus d. Ä. dar.

Die Darstellung der Madonna (Abb. 51) steht exemplarisch für die Vermischung der böhmischen Einflüsse mit jenen der westeuropäischen Kunst in der Oberpfalz. Sie trägt eine hohe, in vier großen Lilien endende Krone, die in ihrem niedrigen Reif sowie der Art, wie die Lilien dicht nebeneinanderliegen, an die Gruppe der mittelrheinischen Madonnen mit Kreuzzepter erinnert,[92] die im Zusammenhang mit der Madonna des Amberger Stadtmuseums Erwähnung finden. Gleichzeitig zeigt die Madonna einen ikonografischen Typus, der in der Regierungszeit von Kaiser Karl IV. weit verbreitet war. Sie wird als die mit der Sonne bekleidete apokalyptische Frau (Offb 12,1) dargestellt, die in den Auslegungen der hochmittelalterlichen Theologie mit Maria gleichgesetzt wird.[93] Der böhmischen Kunst entstammt ebenfalls das Motiv, bei welchem Maria den Leib des nackten Jesusknaben, den sie auf ihrem rechten Arm hält, lediglich durch den Stoff ihres Mantels berührt.[94] Eine ikonografische Besonderheit der Kastler Madonna ist die Darstellung von zwei Äpfeln. Der eine, den das Jesuskind in seiner angewinkelten Rechten hält, verweist auf ihn als zweiten Adam, der die Menschheit von der Erbsünde erlöst hat. Der andere Apfel, den das Kind und die Muttergottes zusammen halten, bestätigt die Teilnahme Mariens am Erlösungswerk Jesu Christi.

Der mittlere Schlussstein zeigt eine Halbfigur des hl. Matthias, der mit der linken Hand ein Beil hält und dieses mit der Rechten segnet (Abb. 52). Von demselben Bild-

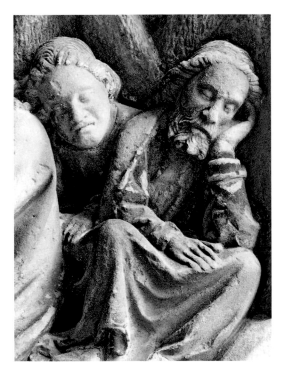

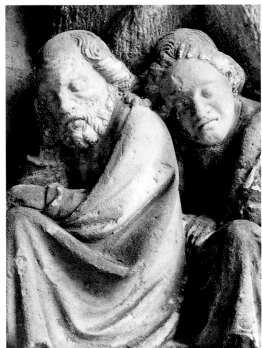

hauer stammt der dritte Stein im Scheitel des westlichen Joches mit der Halbfigur des hl. Jakobus d. Ä. (Abb. 53). Wie Matthias ist er in einen üppig gefalteten Mantel gekleidet und mit seinen Attributen, dem Pilgerstab, einem Buch und einem Hut mit der Jakobsmuschel, gekennzeichnet.

Dafür, dass die Schlusssteine in der Nothelferkapelle aus dem Kreuzgang stammen, sprechen ihre Ausmaße und der bildhauerische Stil. Die Aposteldarstellungen an den Schlusssteinen der Nothelferkapelle stimmen sowohl in der Gesamtform als auch im Figurentypus mit den drei Schlusssteinen im Kreuzgang überein. Der dort zum Teil vermauerte Schlussstein mit dem hl. Andreas steht den Aposteln Matthias und Jakobus in der Nothelferkapelle stilistisch so nah, dass er für eine Arbeit desselben Bildhauers gehalten werden kann.

Die bereits bei den Stifterfiguren festgestellten Reminiszenzen zur Bauhüttenproduktion des dritten Viertels des 14. Jahrhunderts gelten ebenfalls für die Schlusssteine aus dem Kreuzgang. So erinnert der zur Seite gekämmte Bart des hl. Jakobus an die Figur des Propheten Jesaja vom Südportal des Münsters in Schwäbisch Gmünd (Abb. 55, 56). Auf einen Propheten in der Archivolte desselben Portals wiederum geht der Gesichtstypus des hl. Petrus zurück (Abb. 45, 46). Ein weiterer Bezug besteht zur bildhauerischen Ausstattung des Südportals des Domes Unserer Lieben Frau in Augsburg, an dem sich Figuren finden, deren lebendige Physiognomien den Kastler Werken eine Inspirationsquelle gewesen sein könnten.

Die genannten Vergleichsobjekte sind in der Regierungszeit Kaiser Karls des IV. entstanden und können somit unter einem gemeinsamen Nenner betrachtet werden. Diesem Zusammenhang gehören schließlich oben genannte Anregungen der

Abb. 49: Amberg, St. Martin, Rutz-Relief, Detail mit Aposteln Johannes und Jakobus, um 1400/1410

Abb. 50: Amberg, St. Martin, Relief der Familie Rutz, Detail mit Aposteln Petrus und Johannes, um 1400/1410

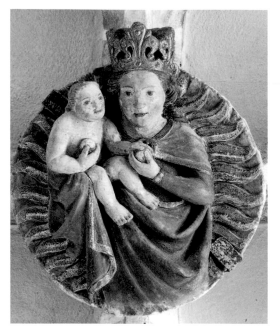

Abb. 51: Kastl, St. Peter, Nothelferkapelle, Schlussstein mit der Madonna, um 1410

Abb. 52: Kastl, St. Peter, Nothelferkapelle, Schlussstein mit dem hl. Matthias, um 1410

Abb. 53: Kastl, St. Peter, Nothelferkapelle, Schlussstein mit dem hl. Jakobus d.Ä., um 1410

Abb. 54: Kastl, St. Peter, Schlussstein mit der Büste eines bärtigen Mannes in der Marienkapelle, um 1410

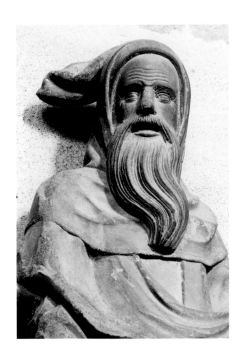

Abb. 55:
Schwäbisch
Gmünd,
Hl. Kreuz,
Prophet Jesaja,
Detail, um 1360

Abb. 56: Amberg,
St. Martin, Relief
der Familie
Rutz, Detail mit
einem Soldaten,
um 1400/1410

böhmischen Kunst aus der Regierungszeit desselbigen an. Neben den motivischen Einflüssen, die bei der Madonna in der Nothelferkapelle festgestellt wurden, verraten die gedrungenen, ihre Attribute vorzeigenden Halbfiguren der Kastler Apostel eine Inspiration von Tafelbildern des Magister Theodoricus in der Heiligkreuzkapelle auf der Burg Karlstein bei Prag (1360–1364).

Direkte stilistische Beziehungen bestehen zu zeitgleich entstandenen Skulpturen in Amberg. Die Aposteldarstellungen an Kastler Schlusssteinen stimmen im Typus und Stil mit jenen des Amberger Rutz-Reliefs überein (Abb. 55, 56). So folgen die Apostel Johannes, Andreas und Petrus im Kreuzgang in Physiognomie und Haartracht denselben Aposteln auf dem Relief (Abb. 46–50). Die Johannesfigur weist zusätzlich eine Verwandtschaft im Kopftypus und in der Frisur zu den kurzhaarigen bartlosen Figuren und Engelsgestalten der Pfalzgrafentumba auf, die dem unmittelbaren Umkreis des Rutz-Reliefs angehört. Beim Vergleich der Bartform und des Gesichtsausdrucks des hl. Jakobus mit dem bärtigen Soldaten auf dem Ölbergrelief der Familie Rutz (Abb. 53, 56) ist eindeutig dieselbe bildhauerische Handschrift zu erkennen. Seine Kopfbedeckung, die aus einer Kapuze, der sogenannten Gugel, und aus einem Helm besteht, erinnert zugleich an die Stifterfigur des Grafen Berengar.

III.1.3 Schlusssteine in der Vorhalle

Die neue Vorhalle, das sogenannte Paradies, wurde im Westen der Basilika an Stelle eines älteren Baus errichtet. Die Last ihres Gewölbes wird dabei von einem polygonalen Mittelpfeiler getragen. Die architektonische Lösung des über einer Mittel-

Abb. 57: Kastl,
St. Peter, Vor-
halle, Schluss-
stein mit Lamm
Gottes, um 1410

stütze gewölbten Raumes, die in England für Kapitelsäle schon im 13. Jahrhundert verbreitet war, und hier vielleicht das Vorbild böhmischer Kirchen aus der zweiten Hälfte des 14. Jahrhunderts aufgreift, stellt auch in den Klosteranlagen Deutschlands keine Ausnahme dar.[95]

Lediglich ein Schlussstein der Vorhalle ist figürlich. Er zeigt ein fülliges Lamm Gottes mit Kreuznimbus (Abb. 57), das mit dem gebeugten Bein die mittig angebrachte Kreuzfahne hält. Die in kräftigen Strähnen wiedergegebene Wolle des Lammes erinnert in der Struktur an Bärte und Haare der Apostelbüsten im Kreuzgang. Die restlichen Schlusssteine der Vorhalle zieren große, fünfblättrige Rosetten, die in ihrer Form den Rosettenschlusssteinen der Amberger Pfalzgrafenkapelle, sowie der Marienkirchen in Amberg und Nabburg gleichen (Abb. 5, 7, 38, 58). Die Schlusssteine der Vorhalle fügen sich dem Stilkreis des Rutz-Reliefs ein, da ihre Formgebung den erhabenen Reliefs mit großzügig gearbeiteten Details entspricht. Auf eine Beziehung zu Amberg verweist ebenfalls die Form des Kreuznimbus, die den Schlusssteinen in der Amberger Frauenkirche entspricht.

Für die erste Kastler Werkstatt kann festgehalten werden, dass sie in engem stilistischen Bezug zu den Arbeiten des Bildhauers des Rutz-Reliefs in Amberg steht. Ihm lassen sich insbesondere die Kreuzgangschlusssteine mit den Aposteln Andreas, Petrus, Jakobus und Matthias zuschreiben. Die vorgeschlagene Beziehung zwischen den Bauhütten in Amberg und Kastl wird zusätzlich durch ein von Felix Mader an der Ostwand der Vorhalle festgestelltes Steinmetzzeichen bestätigt, das mit demjenigen am Mittelschiff der alten Amberger Pfarrkirche St. Georg übereinstimmt.[96] Dasselbe Zeichen findet sich noch einmal an der Hauptapsis der Klosterkirche.

III.2 Bauskulptur im Refektorium

Im Osten der Konventsgebäude befindet sich das einschiffige, fünf Joche umfassende Refektorium. Es ist ein geräumiger heller Raum, der sich im Osten mit fünf hohen Spitzbogenfenstern öffnet. Der Saal wird von einem hohen, weit gespannten Kreuzrippengewölbe überdeckt, dessen Rippen auf zehn zum Teil figürlich gestalteten Wandkonsolen ruhen.

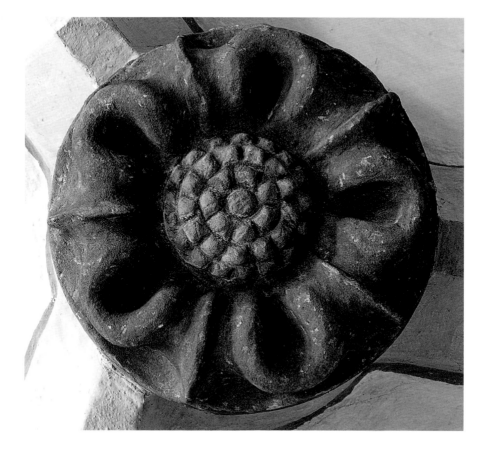

Abb. 58: Kastl, St. Peter, Vorhalle, Rosettenschlussstein, um 1410

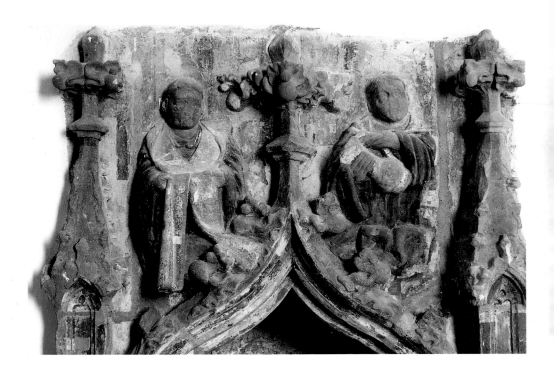

In der Westwand ist ein bildhauerisch gestaltetes Lavabo eingelassen (Abb. 59). Es öffnet sich mit einem von Fialen flankierten Kielbogen. Zwischen diesen sind auf den Wolkenbändern als Halbfiguren zwei Benediktinermönche mit Handtuch und Wasserkrug dargestellt. Die Brüstung des Beckens zieren drei Löwenköpfe.

Von zehn Wandkonsolen sind sechs als Männerbüsten gestaltet. Die meisten sind nur fragmentarisch erhalten, da während des Bildersturms ihre Köpfe abgeschlagen wurden. Zwei besser erhaltene Konsolen, die mit Büsten in Ordenstracht gekleideter Männer geschmückt sind, weisen stilistische Ähnlichkeiten zu den Mönchsfiguren des Lavabo auf. Eine andere Büste zeigt einen bartlosen Mann mit zugeknöpftem Hemd und hohem Hut.

Den Gewölbescheitel eines jedes Joches ziert ein Tellerschlussstein mit Relief. Der erste Schlussstein (von Süden) lässt das Wappen von Kastl mit sechs plastisch gestalteten gelben Lilien auf blauem Grund erkennen, wie es auch unter der Figur des Stifters Graf Otto zu sehen ist. Auf dem zweiten Schlussstein ist ein heiliger Mönch in einem schwarzen, üppig gefalteten Ordensgewand dargestellt, vermutlich der hl. Benedikt (Abb. 60). Er hält die Ordensregel in der linken und den Stab in der rechten Hand. Das nächste Joch schließt mit einem Stein ab, der die Halbfigur des hl. Petrus trägt. Diesmal ist er ohne Tiara, mit großem Schlüssel in der Rechten und einem Buch in der Linken dargestellt (Abb. 61). Bei dieser Darstellung kommen Einflüsse des böhmischen Schönen Stils zur Geltung, die sich in Kastl durch die Beziehungen der Abtei nach Böhmen erklären lassen. So erinnern die Haartracht und der melancholische Gesichtsausdruck des Heiligen an die Statue des hl. Petrus aus Slivice in der Nationalgalerie in Prag,[97] eine häufig als Vorlage aufgegriffene Arbeit des Schönen Stils. Den vierten Schlussstein ziert die Halbfigur

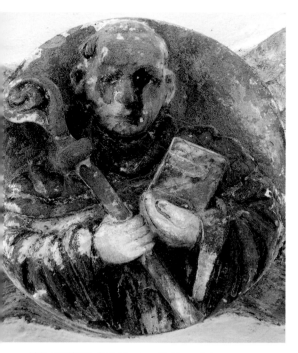

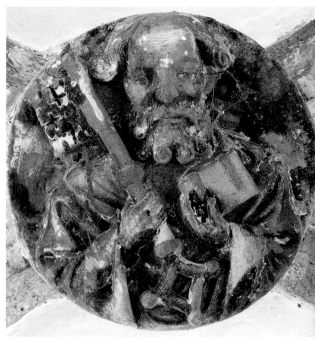

Abb. 60: Kastl, Refektorium, Schlussstein
mit dem hl. Benedikt, um 1410/1420

Abb. 61: Kastl, Refektorium, Schlussstein
mit dem hl. Petrus, um 1410/1420

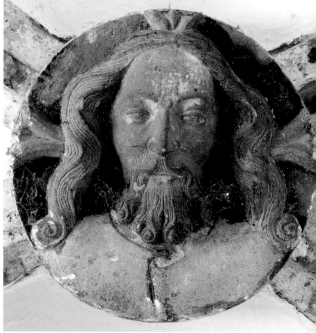

Abb. 62: Kastl, Refektorium, Schlussstein
mit Madonna, um 1410/1420

Abb. 63: Kastl, Refektorium, Schlussstein
mit dem Brustbild Christi, um 1410/1420

einer Madonna (Abb. 62). Im ikonografischen Typus der mit der Sonne bekleideten apokalyptischen Frau entspricht sie der Madonnenfigur auf dem Schlussstein in der Nothelferkapelle. Sie ist spiegelverkehrt zu dieser dargestellt und weicht in ihrem bildhauerischen Stil von ihr ab (Abb. 51, 62). Beide Male berührt Maria als Zeichen der besonderen Ehrerbietung den nackten Jesusknaben nicht mit bloßer Hand, sondern hat sie durch den Mantelstoff verhüllt. Der letzte Schlussstein im nördlichen Joch des Refektoriums ist mit dem Brustbild Christi geschmückt (Abb. 64), wobei der kreisförmige Hintergrund zum Nimbus wird. Vom schmalen Haupt Christi fällt das Haar seitlich jeweils wie eine breite, weit abstehende Welle herab. Dem Schönen Stil entsprechend bestehen die Haarwellen aus dünn und breit, nebeneinander liegenden Haarsträhnen. Die langen Bart- und Haarsträhnen enden in schneckenförmigen Locken, die sich von innen nach außen zusammendrehen. Die stilisierten Stirnfalten lassen Christus streng wirken. Dieses Relief ist in seinem Kopftypus der Büste Christi in der Nabburger Marienkirche und dem Vera Icon im Chor der Pfarrkirche in Amberg nah verwandt (Abb. 8, 36, 63).

Die Bauskulptur im Refektorium weicht von der ersten Kastler Werkstatt stilistisch deutlich ab. Beim Vergleich der Schlusssteine beider Gruppen unterscheiden sich jene im Refektorium durch eine niederere Höhe des Reliefs und eine weich wirkende Fältelung der Gewänder. Die abgebildeten Heiligen sind durch feine Gesichtszüge und einen milderen Ausdruck gekennzeichnet. Verglichen mit den stilisierten Büsten im Kreuzgang wirken sie naturnah. Während die erste Kastler Werkstatt noch keine Charakteristika des Schönen Stils aufweist, lassen die Bildhauerarbeiten des Refektoriums eine Kenntnis der böhmischen Vorlagen erkennen. Dem Faltenstil nach sind die Skulpturen im Refektorium um 1410/1420 entstanden.

III.3 Schlusssteine des Mittelschiffes und der Hauptapsis

Von den bisher besprochenen Bildwerken weichen die figürlichen Schlusssteine im Mittelschiff und in der Hauptapsis im Stil und einer niedrigeren bildhauerischen Qualität ab. Zwei nahezu freiplastische Ganzfiguren zieren Schlusssteine des Mittelschiffes. Diese sind ohne Reliefgrund, lediglich im Rückenbereich mit den sich kreuzenden Rippen des Schlusssteins verbunden. Der erste Schlussstein zeigt eine Madonna, die einen im Verhältnis zu großen Jesusknaben mit beiden Händen vor sich trägt (Abb. 64). In ihrem Typus folgt sie der häufig nachgeahmten Vorlage aus Pilsen. Den zweiten Schlussstein ziert eine Figur des hl. Petrus. Er ist barfuß, ohne Kopfbedeckung und lediglich mit seinen Attributen, einem großen Schlüssel und einem Buch (Abb. 65), dargestellt. Derselben Werkstatt gehören die vier hockenden Mönchsfiguren an den Konsolen der Gewölbedienste an, die dem hl. Petrus in physiognomischen Merkmalen nah verwandt sind.

Der Kirchenpatron befindet sich nochmals – in Kastl begegnen wir ihm hier bereits zum vierten Mal – als Halbfigur in der Hauptapsis (Abb. 66). Sein Bildhauer bediente sich derselben Vorlage wie der Meister im Speisesaal, setzte diese aber im Stil der Figuren des Mittelschiffs um.

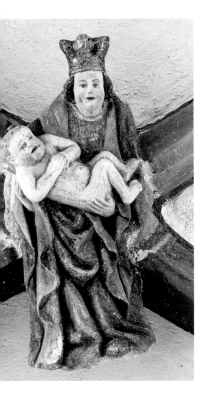 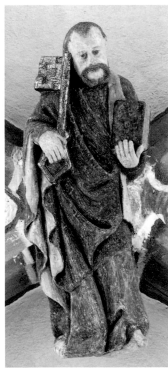 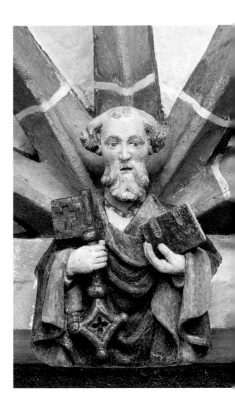

III.4 Schlusssteine der Seitenschiffe

Einen anderen Stilcharakter als die bisher in Kastl besprochenen Skulpturen haben die Schlusssteine der Seitenschiffe. Sie sind kleiner und weisen ein flaches Relief sowie eine insgesamt einfachere bildhauerische Ausarbeitung auf. Der erste Schlussstein des nördlichen Seitenschiffes zeigt als Ganzfigur eine gekrönte Heilige mit Palmzweig in der Hand als Märtyrerin. Sie knüpft zwar im Stil an die Figuren des Mittelschiffs an, verrät aber durch die Vereinfachung der Formen, etwa durch die nicht gekonnte Darstellung der Hände, dass hier ein weniger begabter Steinmetz beschäftigt war. Es folgen Schlusssteine mit dem Pelikan, der als Zeichen der Erlösung durch den Opfertod Jesu Christi seine Jungen mit seinem Blut zum Leben erweckt (Physiologus, Kap. 4), mit der Luna, dem Vera Icon und mit den sogenannten Arma Christi, also den Leidenswerkzeugen, vor einem Wappenschild.

Im südlichen Seitenschiff befinden sind an den Schlusssteinen neben zwei Rosetten Darstellungen mit dem Lamm Gottes, dem Phönix als Symbol der Auferstehung Jesu Christi (Physiologus, Kap. 7) und der Löwin, die ihre Jungen zum Leben erweckt.

Abb. 64: Kastl, St. Peter, Mittelschiff, Schlussstein mit Madonna, um 1410/1420

Abb. 65: Kastl, St. Peter, Mittelschiff, Schlussstein mit dem hl. Petrus, um 1410/1420

Abb. 66: Kastl, St. Peter, Hauptapsis, Schlussstein mit dem hl. Petrus, um 1410/1420

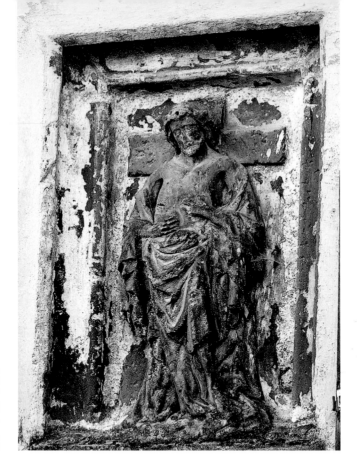

Abb. 67: Kastl,
Hausfassade in
der Hohenburger
Straße 28, Relief
mit Schmerzens-
mann,
um 1420/1425

III.5 Das Relief mit Schmerzensmann am Haus in der Hohenburger Straße 28

Das Relief mit Schmerzensmann an der Hausfassade in der Hohenburger Stra-
ße 28 in Kastl stammt vom Ostgiebel einer 1601 profanierten und fortan als Spi-
tal genutzten Kirche, wo es noch zu Beginn des 20. Jahrhunderts zu sehen war
(Abb. 67).[98] Ein ausgekehlter Doppelrahmen umgibt eine Darstellung des Schmer-
zensmannes, der in geschwungener Körperhaltung vor dem Kreuz steht. Sein bo-
denlanger, reich gefalteter Mantel gleitet von den Schultern herab, die folglich
samt Brust entblößt sind. Christus senkt seinen Kopf zur rechten Seite und deutet
mit den angewinkelten Armen auf seine Seitenwunde. Auf dem Kopf trägt er eine
Dornenkrone. Die dort eingebohrten großen Löcher weisen auf eine Anbringung
kräftiger Dornen hin.

Das Relief kennzeichnet eine Diskrepanz in der Qualität zwischen Darstellung
der Anatomie und der Gewänder. Während der üppig gestaltete Mantelstoff kunst-
voll gearbeitet ist, weisen die zu sehenden Körperteile anatomische Unstimmig-
keiten auf. Von der besprochenen bildhauerischen Ausstattung der Klosterkirche
weicht das Relief im Stil wie auch im verwendeten Werkstoff völlig ab. Der für den
Kastler Schmerzensmann verwendete rote Sandstein bildet innerhalb der oberpfäl-
zischen Skulptur eine Ausnahme und verweist auf seine Herkunft aus Franken.

NEUNBURG VORM WALD IV.

SPITALKIRCHE HL. GEIST

Bereits 1354 ließ der Pfalzgraf Ruprecht II. in Neunburg die alte Burg zu einem Schloss umbauen, das als zeitweilige Residenz der Pfalzgrafen und als Wittum der Pfalzgräfinnen diente.[99] 1379 stiftete er in der dortigen Kapelle eine ewige Messe auf dem Altar St. Georg.[100] Nach dem Tod des Pfalzgrafen Ruprecht 1410 fiel Neunburg, zusammen mit Sulzbach, Schwandorf und Cham, an den 1383 dort geborenen Pfalzgraf Johann (1383–1443). Während seiner Regierungszeit zwischen 1410 und 1443 erlebte die Stadt eine Blüte.[101] Parallel zu Neumarkt gründete der Pfalzgraf 1411 in Neunburg eine pfalzgräfliche Residenz.[102] 1433 bis 1443 ließ er den Chor der Stadtpfarrkirche St. Georg (heute St. Josef) erbauen und bestimmte seine Grabstätte vor dem dortigen Hauptaltar.[103]

Die Spitalkirche Hl. Geist gehört zu den durch Quellen gesicherten Stiftungen der Pfalzgrafen bei Rhein in der Oberpfalz. Am 14. August 1398 stiftete der Pfalzgraf Ruprecht III. den Bau des Spitals.[104] Bereits 1405 wird die Gründung einer Predigerstelle beim Altar St. Ursula durch den Pfalzgrafen und seine Gemahlin Elisabeth von Nürnberg genannt.[105]

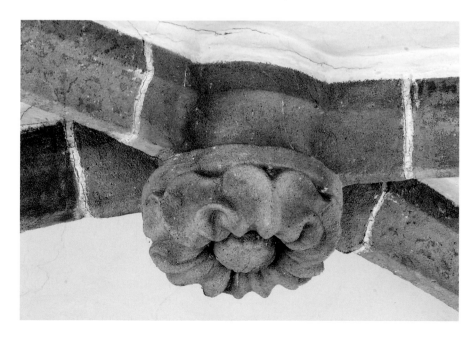

Abb. 68: Neunburg vorm Wald, Spitalkirche, Rosettenschlussstein, um 1400

Die kleine Spitalkirche ist nach Nordosten gerichtet und hat ein breites zwei-jochiges Langhaus und einen eingezogenen Chor mit einem polygonalen Schluss von unregelmäßigen Seiten. Das Eingangsportal an der Südseite ist einfach gestaltet und stand ursprünglich nicht frei. Den direkten Zugang zur Kirche hatten die Insassen des Spitals durch den westlichen, jetzt zugemauerten Eingang.

Mit Ausnahme des Schlusssteines mit Christushaupt im Chor haben sich in der Kirche weder Skulpturen noch figürlich geschmückte architektonische Gliederung erhalten. Die Rosettenschlusssteine (Abb. 68), die alle Gewölbescheitel des Kirchen-schiffes zieren, deuten auf einen stilistischen Bezug zur Architektur in Amberg, Nabburg und Kastl hin. Sie stimmen in Typus und der erhabenen Rosettenform mit den an dortigen Sakralbauten erhaltenen Schlusssteinen überein (Abb. 5, 7, 38, 58, 68). Während die Rosettenschlusssteine eine besonders gute handwerkliche Qualität aufweisen, lässt der Schlussstein mit dem Haupt Christi eindeutig erkennen, dass hier kein Bildhauer, sondern ein Steinmetz am Werk war. Er kann mit den bereits besprochenen bildhauerisch gestalteten Schlusssteinen in der Oberpfalz qualitativ nicht mithalten.

NEUMARKT IN DER OBERPFALZ V.

PFARRKIRCHE ST. JOHANNES DER TÄUFER

Nach der pfälzischen Teilung von 1410 residierte Pfalzgraf Johann, der sich sowohl als Neunburger als auch Neumarkter bezeichnete, in Neumarkt. Von seinem neu erbauten Schloss hat sich aufgrund eines Brandes im Jahr 1520 nichts erhalten, und in benachbarter Hofkirche konnten keine Skulpturen aus dieser Zeit fortbestehen. Überliefert ist dagegen ein großer Teil der Bauskulptur der Pfarrkirche, die dem Namenspatron des Pfalzgrafen, dem hl. Johannes geweiht ist. Sie wurde als drei- schiffige Halle mit einem nicht vom Langhaus geschiedenen Hallenchor erbaut, welcher mit drei Seiten eines Achtecks schließt. Während die Errichtung des Chores durch eine Bauinschrift genau auf die Jahre zwischen 1404 und 1434 fällt,[106] kann das bereits um 1400 errichtete Langhaus nur anhand einer Stilanalyse zeitlich ein- geordnet werden.

V.1 Zur Portalskulptur

Bis zur Entfernung der bildlichen Ausstattung aus den Neumarkter Kirchen in der Zeit der Reformation (ca. 1520 bis 1628) waren die Portale im Westen und Süden der Pfarrkirche bildhauerisch ausgestattet. Die beiden Portale sind aus einem gelb- orangenen Sandstein gearbeitet, der in seiner Struktur und Farbigkeit etwa dem Sandstein in Kastl und dem Skulpturenfund in Nabburg entspricht.

Von der reichen bildhauerischen Ausstattung des Westportals hat sich ein Teil der Szenen in den Archivolten erhalten (Abb. 69, 70). Die in den vier Kehlen der Gewände unter den noch erhaltenen Baldachinen angebrachten Figuren sind dem Bildersturm zum Opfer gefallen. Das Tympanon, welches nachträglich mit neu- gotischem Maßwerk und modernen Glasfenstern verschlossen wurde, fehlt. Den erhaltenen Archivoltenszenen nach zu urteilen zeigte das Westportal das Jüngste Gericht. Die Szenen sind so verteilt, dass sich eine Szene über drei Steinquader der Archivolte erstreckt. Über den Baldachinen der Gewände befindet sich jeweils eine kleine Gruppe auferstehender Toter, die geöffneten Gräbern entsteigen. Die Guten werden von sitzenden oder herabfliegenden Engeln unter Baldachinen empfangen, während die Verdammten unter einem großen, eine Posaune blasenden Teufelskopf schon in der Hölle schmoren.

Vom Tympanonrelief hat sich lediglich der mittlere Teil erhalten. Er wurde nach- träglich an die Hausfassade der Bräugasse 10 angebracht (Abb. 71).[107] Dargestellt ist der thronende Christus des Jüngsten Gerichts in der Mandorla. Seine Füße auf dem Segment eines Regenbogens ablegend, thront er auf einem zweiten Bogen. Seine

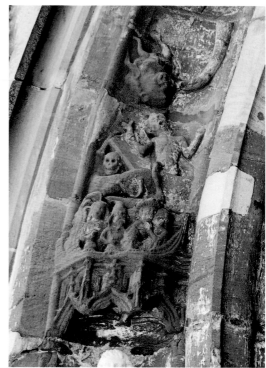

Abb. 69:
Neumarkt,
St. Johannes
der Täufer,
Westportal,
um 1400

Abb. 70:
Neumarkt,
St. Johannes
der Täufer,
Westportal,
Detail, um 1400

Arme, die im heutigen Zustand nur bis zu den Ellenbogen erhalten sind, waren erhoben und mit Wundmalen an den Handflächen nach vorne gewandt. Seitlich des Mundes Christi lassen sich noch Schwert und Lilie erkennen, die als Symbole für Strafe und Gnade stehen. Von Vergleichen mit anderen Tympana der Weltgerichtsportale ausgehend, befanden sich zu Füßen des Richters die Fürbitter Maria und der hl. Johannes der Täufer, die als Deésis ein untrennbarer Bestandteil einer Maiestas Domini sind. Als Vorlagen des Neumarkter Portals können Tympana der Weltgerichtsportale von St. Lorenz und St. Sebald in Nürnberg gelten.[108]

Dass den Bildhauern, die an der Neumarkter Pfarrkirche arbeiteten, die Nürnberger Vorlagen vertraut waren, verdeutlicht auch das Südportal. Es ist als Doppelportal gestaltet und schließt mit einem Kielbogen ab, der reichlich mit Maßwerk, Krabben und Fialen mit Kreuzblumen verziert ist. Die Form des Doppelportals sowie die Form eines hohen zentralen Baldachins des Mittelpfeilers gehen dabei auf das Westportal der Nürnberger Frauenkirche zurück. Unterhalb des Trumeau-Baldachins, dessen Spitze abgebrochen ist, befand sich ursprünglich eine Figur, von der nur noch ihre Blattkonsole fortbesteht.

In der inneren Archivolte des Portals haben sich vier weitere Konsolen und vier Baldachine erhalten, die für sie bestimmten Figuren sind hingegen verloren gegangen. Zwei Konsolen sind mit einem Menschenkopf und zwei mit einem Löwenkopf versehen. Die zwei unteren Baldachine folgen der Kurve der Archivolte und sind überdimensioniert. Wegen des geringen Platzes unterhalb sind dort nur sitzende Figuren vorstellbar.

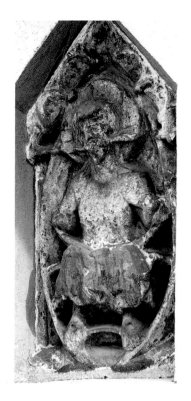
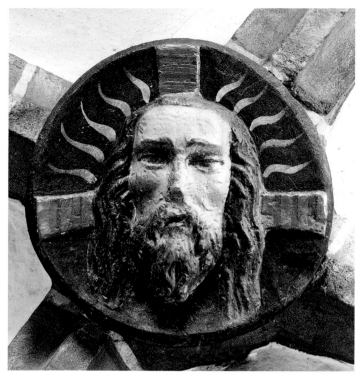

V.2 Schlusssteine in der Sakristei

An das nördliche Seitenschiff der Kirche schließt sich westlich die Sakristei an. Zwei Schlusssteine in ihrem Gewölbe lassen ein schmales Haupt Christi mit welligem Haar (Abb. 72) und eine aus dem Wolkensegment herausragende Hand Gottes vor Kreuznimben erkennen. Diese Darstellungen stehen stilistisch den Skulpturen am Westportal so nah, dass eine gleichzeitige Entstehung beider Bauteile angenommen werden kann. So entspricht die Physiognomie des Hauptes dem Kopf Christi vom Jüngsten Gericht und die Form des Wolkenbandes am Relief mit Dextera Dei den Wolkenbändern am Westportal. Die stilistischen Merkmale der Skulptur beider Portale des Langhauses wie auch der zugehörigen Sakristei sprechen für eine Datierung auf die Jahre um 1400.

Abb. 71:
Neumarkt,
Hausfassade in
der Bräugasse 10,
Relief mit
Christus als
Weltenrichter im
Jüngsten Gericht,
um 1400

Abb. 72:
Neumarkt,
St. Johannes,
Sakristei,
Schlussstein
mit dem Haupt
Christi, um 1400

V.3 Bauskulptur im Chor

Im Gegensatz zur Portalskulptur ist die bildhauerische Ausstattung im Inneren des Chores unversehrt geblieben. Die ungefähr unterhalb der Fenstersohlbank ansetzenden Wanddienste ruhen auf figürlichen und vegetabilen Konsolen. Weiter oben werden die Dienste durch Figurentabernakel unterbrochen, die ebenfalls von skulptierten Konsolen geschmückt sind.

Abb. 73: Neumarkt, St. Johannes, Chor, Konsole mit dem Baumeister, um 1420

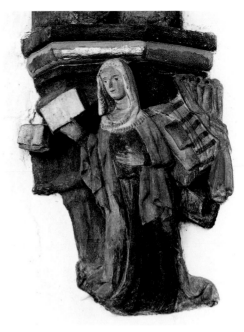

Abb. 74: Neumarkt, St. Johannes, Chor, Konsole
mit dem Verkündigungsengel, um 1420

Abb. 75: Neumarkt, St. Johannes, Chor, Konsole
mit der Verkündigungsmaria, um 1420

Abb. 76: Neumarkt, St. Johannes, Chor, Konsole
mit einem Mann mit Wappen, um 1420

Abb. 77: Neumarkt, St. Johannes, Chor, Konsole
mit einem Mann mit Spruchband, um 1420

Die Tabernakelkonsolen sind überwiegend als Wappen- und voluminöse Laubwerkkonsolen gestaltet. Eine Ausnahme bildet die ausdrucksstarke Konsole mit einem namentlich nicht bekannten Baumeister (Abb. 73), der einem sogenannten Sammelstein zugewandt ist, einer Art Tafel, auf der die Steinmetzzeichen der am Bau der Kirche beteiligten Steinmetzen zusammengestellt sind. Einen Steinblock bearbeitend, sitzt er, stark nach vorn gebeugt mit überkreuzten Beinen auf einem Hocker, dessen Bein quer über die Konsole herausragt.

Die Fußkonsolen der Wanddienste sind figürlich gestaltet. Sie zeigen, an der Nordseite beginnend, einen Steinmetz bei der Arbeit in einer komplizierten, ja verdrehten Körperhaltung und eine auf zwei Konsolen verteilte Verkündigung an Maria (Abb. 74, 75). Nach einer profilierten, spitz endenden Konsole mit Laubwerk folgen weitere figürliche Konsolen: eine von ihnen zeigt einen hockenden, bärtigen Mann in tragender Haltung mit Wappenschild in seiner Rechten (Abb. 76) und eine mit einem ebenfalls sich kauernden Mann, welcher ein Spruchband und einem Siegelstock hält (Abb. 77). Sie können für einen Stifter und den Verwalter der Bauhütte (*magister fabricae*) gehalten werden.

Dass Pfalzgraf Johannes und davor schon sein Vater dieses Bauvorhaben finanziell gefördert hatten, ist anzunehmen. Dem Stil der Bauskulptur nach zu urteilen arbeiteten, wie auch in anderen Residenzstädten der Pfalzgrafen, in Neumarkt Nürnberger Steinmetze. Wie bereits Karen Geiger feststellte, weisen die Neumarkter Konsolen Beziehungen zu den Konsolen im Chor der Nürnberger Frauenkirche auf.[109] Dabei haben Konsolen mit Figuren in hockenden oder verdrehten Körperhaltungen in Nürnberg eine längere Tradition.[110] Zusätzlich zu den Beziehungen nach Nürnberg weisen manche Skulpturen der Neumarkter Pfarrkirche Beziehungen zur Regensburger Dombauhütte auf. Typologische Vorlagen für die zwei hockenden Männerfiguren der Neumarkter Chorkonsolen bildeten ohne Zweifel die um 1400 entstandenen Figuren, die an der inneren Westwand des Hauptportals des Regensburger Domes die Konsolen stützen.[111]

SULZBACH VI.

PFARRKIRCHE ST. MARIA

Während der Regierungszeit des Königs von Böhmen, des römisch-deutschen Kaisers Karl IV. zwischen den Jahren 1353 und 1373, erlebte die Stadt Sulzbach einen wirtschaftlich und kulturellen Aufstieg. 1355 wird sie zur Hauptstadt Neuböhmens und Sitz des Landgerichtes.

Bereits um 1350 wurden das Bürgerspital und seine Kirche errichtet. Zusammen mit dem nah gelegenen Siechenhaus St. Wenzeslaus fand das Bürgerspital im Kaiser seinen Förderer.[112] Das Chorgewölbe der zu Beginn des 19. Jahrhunderts profanierten Spitalkirche zeigt zwei einfach gestaltete Schlusssteine mit flachen Reliefs eines Christushauptes und einer Rosette. Sie sind mehrfach übertüncht worden, womit Details, etwa einzelne Haarsträhnen und weitere physiognomische Merkmale, kaum zu erkennen sind.

In die Regierungszeit des Karl IV. fällt ferner die Errichtung des Chores der Pfarrkirche St. Maria. Während der Chor innen barockisiert wurde, bewahren seine Außenwände den originalen Zustand. Von der bildhauerischen Ausstattung dieser Bauphase hat sich eine lebensgroße Statue des hl. Wenzels (Abb. 78) auf dem südöstlichen Chorstrebepfeiler erhalten. Sie steht auf einer Blattkonsole unter dem Baldachin und ist aus Sandstein gearbeitet. Diese in der kunsthistorischen Forschung häufig besprochene Figur wird unterschiedlich datiert.[113] Der Patron Böhmens, dessen Verehrung seit der Prager Synode von 1381 in der Oberpfalz verbindlich war, präsentiert sich in Rüstung, einem bodenlangen Tasselmantel und Fürstenhut. Er hat einen Schild in der linken Hand und hielt ursprünglich nicht ein Schwert, sondern eine Lanze in seiner rechten Hand.[114] Die drei Rosetten auf der Brust des Heiligen und weitere fünf auf dem Baldachin verweisen auf die Kirchenpatronin Maria. Auf Beziehungen der Sulzbacher Figur zur Skulptur Nürnbergs wiesen bereits Georg Hager und Georg Lill hin.[115] Wie an anderen Stellen dieser Publikation aufgezeigt wurde, war seit dem 14. Jahrhundert eine Beschäftigung Nürnberger Bildhauer in der Oberpfalz keine Ausnahme.

Die zweite Bauphase der Pfarrkirche, während der seit 1412[116] am Langhaus gebaut wurde, gehört bereits der Regierungszeit des Pfalzgrafen Johann an. Ähnlich wie in der Klosterkirche Kastl schmückten ursprünglich wohl auch hier mehrere ganzfigurige Schlusssteine das 1691 barockisierte Gewölbe. Hiervon ist noch einer im Kreuzrippengewölbe des zweiten Joches des südlichen Seitenschiffes zu begutachten (Abb. 79). Das liturgische Gewand sowie die Mitra, der Stab, die Pontifikalhandschuhe und die segnende Geste der rechten Hand bestimmen die dort zu sehende Figur als Bischof. Weiter erhaltene Schlusssteine zeigen Wappen, etwa das pfälzisch-bayerische Wappen im südlichen Seitenschiff und das Wappen der Stadt Sulzbach im nördlichen Seitenschiff.

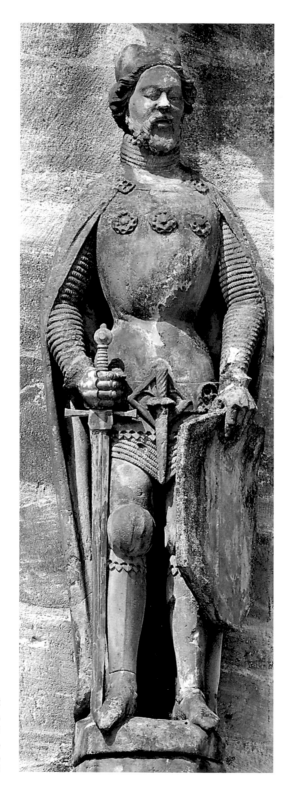

Abb. 78:
Sulzbach,
Pfarrkirche
St. Maria,
hl. Wenzel,
um 1380/1390

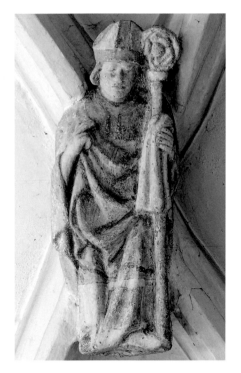
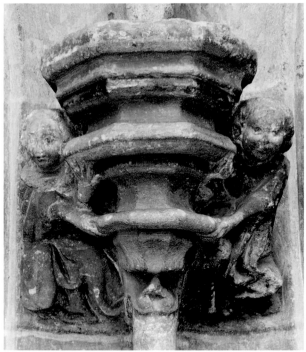

Der zweiten Bauphase gehört ebenfalls eine figürliche Konsole (Abb. 80) am Mittelpfeiler des ursprünglichen Hauptportals an. Dieses befand sich nicht wie heute am dritten, sondern am zweiten Joch des südlichen Seitenschiffes. Es wurde bereits 1488 in den neuen südlichen Seitenanbau integriert.[117] Wie in Neumarkt öffnete sich das Südportal mit zwei Spitzbögen. Die reich profilierte Konsole des Portalmittelpfeilers wird von zwei weiblichen Figuren in hockender Körperhaltung getragen. Mit ihren Körpern den Kehlungen der Portalbögen eingefügt, sitzen sie seitlich zur Konsole und halten sie mit beiden Händen. Die Frauen tragen bodenlange, reichlich gefaltete Gewänder. Eine wirkt älter und trägt einen Schleier auf dem Kopf, während die andere auch durch ihr wallendes Haar jugendlich erscheint. Die Konsole endet in einem Drachenkopf mit geöffnetem Maul, aus dem der Wanddienst hinausführt. Die stilistische Verwandtschaft der Sulzbacher Frauenfiguren zur Engelsfigur im Neumarkter Chor, welche sich in Gesichtstypus und Faltenformen äußert, lässt vermuten, dass beiderorts dieselben Künstler beschäftigt waren. So wie in Neumarkt finden sich die stilistischen und formalen Voraussetzungen für die Sulzbacher Konsolfiguren und den Schlussstein mit der Ganzfigur des hl. Bischofs in der Nürnberger Skulptur.

Abb. 79:
Sulzbach, Pfarrkirche, südliches Seitenschiff, Schlussstein mit einem hl. Bischof, um 1415/1420

Abb. 80:
Sulzbach, Pfarrkirche, südliches Seitenschiff, Konsole, um 1420

Abb. 81: Cham, Bräustadel, Inschriftstein mit Wappen der Stadt, 1430

CHAM VII.

Nach der Teilung von 1410 fielen auch die Städte Cham, Schwandorf und Furth im Wald an den Sohn des Königs Ruprecht, den Pfalzgrafen Johann.[118] Während sich in Schwandorf und Furth keine Skulpturen des Schönen Stils finden,[119] haben sich an einigen Bauten in Cham noch Steinskulpturen aus der ersten Hälfte des 15. Jahrhundert erhalten. Von der besprochenen bildhauerischen Produktion der Bauhütten in Amberg, Nabburg und Kastl weichen sie stilistisch und im verwendeten Stein ab. Neben dem Sandstein war Granit in dieser Region besonders verbreitet. Bis auf ein Relief an der Pfarrkirche sind die Steinskulpturen in Cham einfach gearbeitet und weisen untereinander keine stilistischen Beziehungen auf.

VII.1 Stadtpfarrkirche St. Jakob

Das Steinrelief mit dem Vera Ikon im Giebelfeld des westlichen Portals der Stadtpfarrkirche St. Jakob (Abb. 82) ist von einer außergewöhnlich guten bildhauerischen Ausarbeitung.[120] Dargestellt ist die hl. Veronika; vor sich breitet sie mit beiden Händen das Tuch mit dem eingeprägten Antlitz Christi aus. Ihr Körper bleibt, bis auf Kopf und Hände, hinter dem Tuch verborgen. Zwei Engelsfiguren zu beiden Seiten ihres Kopfes scheinen ihr beim Tragen zu helfen, denn sie ergreifen es ebenfalls mit beiden Händen. Die Darstellung Christi auf dem Vera Ikon entspricht dem Schönen Typus, welcher in Bayern insbesondere unter Einfluss der böhmischen Kunst verbreitet war. Jene Darstellung, welche in Kopftypus und in Form des Kreuznimbus eine Verwandtschaft zum Chamer Relief aufweist, findet sich am Chorscheitel der Stadtpfarrkirche St. Martin in Landshut. Übereinstimmungen stellt man bei der Form des Kreuznimbus mit seinen drei breiten Kreuzarmen und dem Haar, welches eng am Kopf anliegt, fest. Dem Schönen Typus ist ebenfalls die charakteristische Behandlung der Haarstruktur entlehnt, in der sich regelmäßig eine dicke mit drei dünnen Haarsträhnen abwechselt. Von dem in der Oberpfalz verbreiteten Typus dieser Darstellung weicht das Werk in Cham hingegen ab. Den besprochenen Merkmalen, wie auch dem Frauentypus mit dem charakteristischen Halstuch nach zu urteilen, gehört das Relief dem beginnenden 15. Jahrhundert an. Die ursprüngliche Anbringung des Reliefs ist nicht bekannt. Seinen heutigen Platz im neubarocken Giebelfeld fand es im Zuge der Kirchenerweiterung von 1894.

Im Giebelfeld des barocken Nordportals (1701–1704) fand ein weiterer Schlussstein seine Zweitverwendung.[121] Er zeigt das Haupt Christi und ist, im Vergleich zu dem Vera Ikon, sehr einfach gearbeitet. Er wurde im 15. Jahrhundert gefertigt, wo-

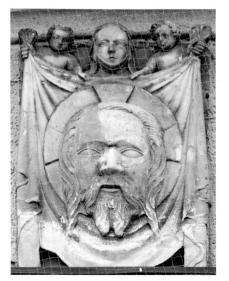

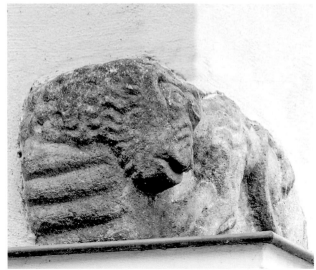

bei seine niedrige bildhauerische Qualität eine nähere zeitliche Einordnung nicht zulässt.

Als ein Zeugnis der gotischen Ausstattung der Stadtpfarrkirche dürfte auch ein Kopf gehalten werden, der sich im Giebel der barocken Hausfassade am Kirchplatz 1, südlich der Pfarrkirche, erhalten hat. Er ist mit offenem Mund dargestellt, zu dessen Seiten sich Hände befinden. Seiner Form nach dürfte es sich ursprünglich um einen Wasserspeier der Pfarrkirche gehandelt haben.[122]

VII.2 Zwei Reliefs mit Kreuzigung Christi

Dem späten Weichen Stil gehören in Cham zwei Reliefs mit der Kreuzigung Jesu Christi an.[123] Das eine wurde nachträglich am Erker des Spitalgebäudes, das heute als Stadtarchiv genutzt wird, angebracht und stellt den Gekreuzigten zwischen Maria und Johannes dar (Abb. 84). Alle drei Figuren haben einen Nimbus, bei Christus ist er zusätzlich mit drei eingezeichneten Armen des Kreuzes versehen. Maria und Johannes sind dem Kreuz zugewandt, ihr Blick richtet sich aber nicht auf Christus, sondern ist in Trauer gesenkt. Christus hängt mit weit zur Seite gestreckten Armen vom Kreuz herab, sein gesenkter Kopf und die leicht angewinkelten Beine zeigen nach rechts. Maria trägt einen Mantel über dem Kopf. Sie deutet mit der Linken auf den Gekreuzigten, ihre rechte Hand ist durch die üppige Fülle des Mantelstoffs verdeckt. Der Jünger Johannes stützt, in einer gewöhnlichen Trauergebärde, seinen Kopf auf seine Hand und hält in der verhüllten linken Hand das Evangelium. Das Relief dürfte um 1440 entstanden sein; fehlende bildhauerische Details erschweren jedoch eine genauere Datierung. So wirken sich beispielsweise die schematische Darstellung des Brustkorbes, die unnatürlich wirkende Gestik der Assistenzfiguren wie auch eine allgemeine Vereinfachung von Faltenformen und physiognomi-

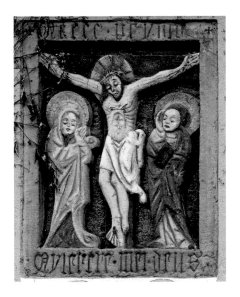

scher Details negativ aus. Die Inschrift am Rand des Reliefs weist zwar ein Datum auf, doch ist es schwer lesbar. Insbesondere die letzten Ziffern der Zahl am oberen Reliefrand, die mit *m cccc ·* beginnt, lassen sich kaum entschlüsseln. Richard Hofmann und Georg Hager geben die Jahreszahl mit *m · cccc · vij (?) ·* an, Johann Brunner deutet sie als 1447[124]. Die untere Zeile ist als *myserere · mei · deus* zu lesen.[125]

Das zweite Relief mit kanonischer Kreuzigung (Abb. 85) wird im Stadtarchiv aufbewahrt. Zuvor war es an einer Scheune des Brauhauses in Brunnendorf angebracht.[126] So wie beim ersten Kreuzigungsrelief finden sich keine Hinweise auf den ursprünglichen Standort. Die an vielen Stellen verwitterte Oberfläche lässt die grobkörnige Struktur des Steins zum Vorschein kommen. Das quadratische Relief schließt oben giebelartig mit zwei Seiten ab. Die symmetrische Komposition des Innenfeldes zeigt Jesus, flankiert von Maria und Johannes. Bis auf den Giebelbereich besteht der vertikale Kreuzbalken aus dem Körper Christi. Seine zur Seite ausgestreckten Arme folgen dem breiten horizontalen Kreuzbalken. Die aufrechte Körperhaltung des Gekreuzigten wirkt steif, lediglich die übereinandergelegten Füße und der nach rechts gesunkene Kopf deuten Bewegung an. Das bis zu den Knien reichende Lendentuch ist mit zwei seitlich herabfallenden Zipfeln versehen. Die trauernden Assistenzfiguren unter dem Kreuz neigen ihre Köpfe zu Christus. Im Unterschied zum ersten Kreuzigungsrelief faltet hier Maria im Schmerz die Hände vor ihrer Brust. Der Jünger Johannes hält wie gewöhnlich das Buch und birgt seinen Kopf in einem Trauergestus in seiner rechten Hand. Der zugehörige Inschriftstein befindet sich heute im Rathaus, im Vorraum zum Oratorium der Stadtpfarrkirche.[127] Hofmann und Hager deuten das Datum an der Inschrift als 1433. Dem Stil nach, dürfte das Relief aber bereits um 1420 entstanden sein. Dieser Spätphase des Schönen Stils entsprechen etwa die am Boden umknickenden Röhrenfalten sowie auch die Schüsselfalten, die sich nach unten zuspitzen.

Bildhauerisch gestaltet ist ferner der Inschriftstein mit Wappen der Stadt Cham am Bräustadel (Abb. 81).[128] Das Wappen wird von zwei einander zugewandten und

Abb. 84: Cham, Stadtarchiv, Fassade, Relief mit Kreuzigung Christi, um 1440

Abb. 85: Cham, Stadtarchiv, Relief mit Kreuzigung Christi, um 1420

nach vorn schreitenden Löwen getragen. Wie aus der Inschrift des 19. Jahrhunderts hervorgeht, befand er sich bis 1872 am Fleischtor. Als Entstehungsdatum wird das Jahr 1430 angegeben.

Weitere Reliefs haben sich an den Hausfassaden der Stadt erhalten. An der Ecke der Marien-Apotheke am Marktplatz 10 befindet sich ein Eckstein, auf dessen Seiten ein Löwe und ein weiteres Wesen, vielleicht ein Affe, sichtbar sind, dessen Köpfe sich vereinen (Abb. 83).[129] Und schließlich wurde ein weiterer Stein an einer Hausecke der sich kreuzenden Alruna- und Schuegrafstraße eingebaut, wobei dieser eher für ein nachmittelalterliches Werk zu halten ist. Er zeigt ein Fabelwesen, welches aus weiblichem Kopf, Fischkörper, zwei Füßen und zwei kleinen Flügeln besteht.[130]

Im nahegelegenen Chammünster ließen die Ritter von Chamerau zwischen 1367 und 1393 die Kapelle St. Anna als ihre Grablege erbauen.[131] Das links vom Nordportal angebrachte Ölbergrelief lässt sich aufgrund seines stark verwitterten Zustandes stilistisch nicht näher einordnen. Typus und Verteilung der Figuren entsprechen allerdings dem in der Erbauungszeit der Kirche gängigen Typus.

WEIDEN VIII.

Die Stadt Weiden gehörte von 1353 bis 1401 zu Neuböhmen und war eine wichtige Station an der Goldenen Straße. Nach einer Verpfändung des böhmischen Königs Wenzel an den Landgrafen Johann von Leuchtenberg fiel sie 1406 an Herzog Ludwig den Gebarteten von Ingolstadt und wurde schließlich 1421 zwischen dem Pfalzgrafen Johann von Neunburg und dem Nürnberger Burggrafen Friedrich aufgeteilt.[132]

VIII.1 Pfarrkirche St. Michael – Relief mit Christus am Ölberg

Die Steinskulptur um 1400 ist in Weiden durch zwei Reliefs vertreten. Das Sandsteinrelief an der südlichen Außenwand des Chores der Pfarrkirche St. Michael zeigt eine Szene mit Christus am Ölberg (Abb. 86).[133] Es lässt sich zeitlich mit dem Wiederaufbau der Kirche nach dem Brand von 1396 in Bezug bringen und auf die Jahre um 1415 datieren. Hierfür sprechen neben der archäologischen Untersuchung auch die Faltenformen der weich fallenden Gewänder.[134] Das hochrechteckig konzipierte Relief zeigt eine Fülle von Figuren und Details. Eine Gruppe mit dem knienden Christus und drei vor einem Felsen schlafenden Jüngern wird durch einen Holzzaun umgeben und von zwei Soldatenpaaren in der oberen Reliefhälfte abgetrennt. Während dem betenden Christus die segnende Hand Gottes vor einem Nimbus aus einem Wolkenband erscheint, haben ihn lebhaft gestikulierende Soldaten mit Lanzen entdeckt und schicken sich an, ihn festzunehmen. Verglichen mit dem Relief desselben Themas an der Amberger Pfarrkirche ist das Weidener Relief bezüglich der Christusfigur mit diesem verwandt, jedoch kleinteiliger konzipiert und flacher gestaltet. Auch im Stil weicht es von der Steinproduktion in den Hauptzentren ab, so dass in Weiden von anderen Bildhauern ausgegangen werden kann.

VIII.2 Relief mit Kreuzigung Christi im Stadtmuseum

Diese Feststellung gilt auch für das zweite Relief, welches aus der 1938 abgerissenen Friedhofskirche Hl. Geist stammt und im Stadtmuseum aufbewahrt wird. Es ist aus rotem Sandstein gefertigt und stellt den Gekreuzigten zwischen Maria und Johannes dar (Abb. 87).[135] Es gehört dem späten Weichen Stil um 1430 an, wofür nicht nur die Form des kurzen, über die Hüfte verknoteten Lendentuches Christi, sondern

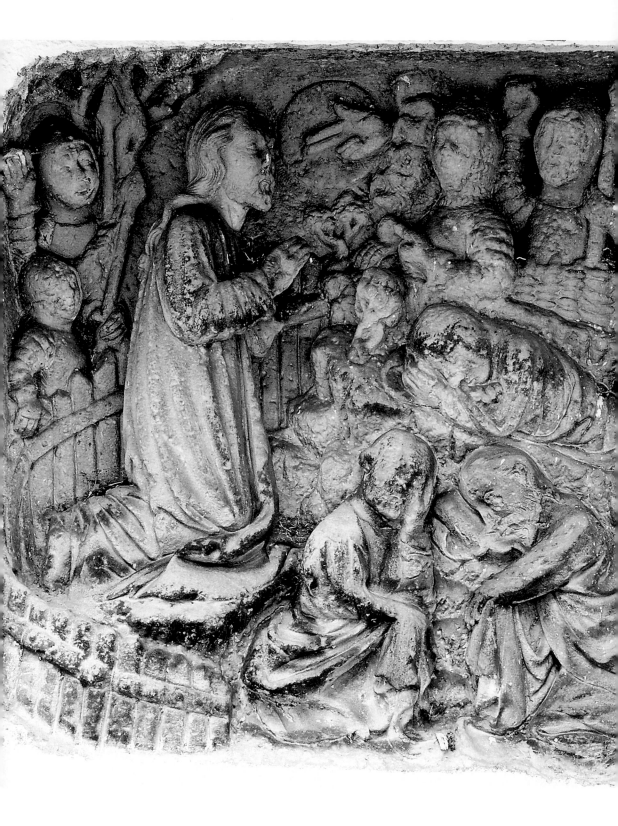

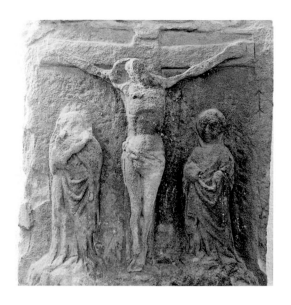

Abb. 87: Weiden, Stadtmuseum, Relief mit Kreuzigung, um 1430

Abb. 88: Weiden, Pfarrplatz 2, Relief mit Christus in der Rast, 2. Hälfte 15. Jahrhundert

auch die Faltenformen der Assistenzfiguren sprechen. Über die Verwendung des in der Oberpfalz kaum vorkommenden roten Sandsteines hinaus birgt das Relief als eine weitere Besonderheit ein auffällig angebrachtes Steinmetzzeichen oberhalb der Figur des hl. Johannes.

Während die zwei genannten Reliefs dem Weichen Stil angehören, ist das kleine rechteckige Relief mit Christus in der Rast (Abb. 88) im Giebel der Hausfassade am Pfarrplatz 2[136] bereits ein Werk der 2. Hälfte des 15. Jahrhunderts. Der Schmerzensmann sitzt auf einem Felsen vor einer Stadtsilhouette mit drei hohen Türmen. Ein Adamschädel und ein Wappen mit Lilie liegen zu seinen Füßen.

Abb. 86: Weiden, St. Michael, Relief mit Christus am Ölberg, um 1415

ZUR STILGENESE DER IX.
STEINSKULPTUR UM
1400 IN DER OBERPFALZ

Während der Untersuchung der oberpfälzischen Skulptur wurden verschiedene künstlerische Einflüsse beobachtet. Die größte Bedeutung für weitere stilistische Entwicklungen geht von Nürnberg aus. Dabei lassen sich sowohl Importe als auch Werkleute aus Nürnberg bereits in der ersten Hälfte des 14. Jahrhunderts verfolgen. Zusätzlich weisen manche Skulpturen auf Anregungen aus den benachbarten Regionen Böhmen und Bayern hin, deren Kunstzentren in Prag und Regensburg liegen. Übernommen wurden jedoch lediglich die dort entwickelten Typen und motivischen Vorlagen. Stilistisch hingegen wurde keine Verwandtschaft festgestellt, die auf Bildhauer aus diesen Kunstzentren verweisen würde. Und schließlich finden sich in der oberpfälzischen Skulptur Motive westeuropäischer Kunst, deren Genese durch die eingangs beschriebene territorial-politische Situation des Landes erklärt werden kann.

IX.1 Die oberpfälzische Steinskulptur vor 1380

Um der Stilgenese der Skulptur um 1400 in der Oberpfalz nachgehen zu können, soll zuerst jene gotische Skulptur besprochen werden, die dort vor 1380 entstanden ist. So wie jene um 1400 weist sie auch stilistische Beziehungen zur Nürnberger Skulptur auf. Zahlreiche Bildwerke haben sich dabei in Amberg und Nabburg erhalten. Sie sind lediglich als architekturgebundene Skulpturen anzutreffen und gehören zum Teil noch der Regierungszeit Kaiser Ludwigs des Bayern an.

IX.1.1 Amberg

Zu den frühesten Skulpturen des 14. Jahrhunderts in Amberg gehört ein Schlussstein mit Brustbild Christi in der ehemaligen Kapelle St. Leonhard (Abb. 91), der bereits im Zusammenhang mit der Erbauung der Pfarrkirche St. Martin in Amberg erwähnt wurde. In Kopftypus und Gesichtszügen nähert er sich zwar den Skulpturen des zweiten Viertels des 14. Jahrhunderts in Nürnberg an, so etwa am Nordportal der Kirche St. Sebald und Apostelfiguren von St. Jakob in Nürnberg, eine direkte stilistische Ableitung von diesen ist aber nicht möglich.

Aus gleicher Zeitspanne stammen auch zwei mit Relief gezierte Schlusssteine, welche in der Kirche des Hl. Geist-Spitals (gegründet 1317 von Ludwig dem Bayern) erhalten sind.[137] Der erste Schlussstein zeigt den auferstandenen Christus, welcher

Abb. 89:
Amberg, Rathaus,
Zeugenzimmer,
Schlussstein mit
Löwin, um 1340

Abb. 90:
Amberg, Rathaus,
Zeugenzimmer,
Schlussstein
mit Jünglingen
im Feuerofen,
um 1340

Abb. 91:
Amberg,
St. Martin,
Sakristei,
Schlussstein mit
Haupt Christi,
um 1330

Abb. 92:
Amberg,
Hl. Geist,
Schlussstein
mit Christus als
Weltenrichter
im Jüngsten
Gericht, um
1330/1340

segnend aus dem Sarkophag entsteigt, während unterhalb des Sarges zwei Soldaten schlafen. Auf dem anderen Schlussstein ist der ebenfalls segnende Christus des Jüngsten Gerichts dargestellt, der Weltenrichter, der auf einem Regenbogen thront (Abb. 92). Eine Parallele im Typus für die zweite Darstellung findet sich in der Pommersfeldener Handschrift des Abtes Hermann von Kastl (1322–1356),[138] womit die vorgeschlagene Datierung der Schlusssteine unterstützt wird.

Aus der Zeit nach dem Stadtbrand Ambergs im Jahr 1356 haben sich an neu errichteten sakralen und profanen Bauten weitere Skulpturen erhalten. So wurde in der zweiten Hälfte des 14. Jahrhunderts am Rathaus gebaut.[139] Dabei scheint der ursprünglich längere Raum des sogenannten Zeugenzimmers und seine bildhauerische Ausstattung noch der Zeit vor dem Brand anzugehören. Das zwei Joche umfassende gotische Zimmer liegt im Obergeschoss nördlich des Großen Rathaussaales. Gewählte Themen der Schlusssteine deuten auf einen sakralen Raum, bei dem es sich vermutlich um eine Kapelle handelt. Im Scheitel des Gurtbogens befindet sich eine vollplastische, senkrecht angebrachte männliche Büste mit Bart und reich gelocktem langen Haar, die im Typus einem Christuskopf entspricht. Die Reliefs an den Schlusssteinen sind von außergewöhnlicher, auf dem hohen Grad an Plastizität beruhender Qualität. Sie zeigen als Symbol der Auferstehung Jesu Christi eine Löwin (Abb. 89), die ihre tot geborenen Jungen mit ihrem Hauch zum Leben erweckt (Physiologus, Kap. 1) und drei in einem Kreis ineinander verflochtene, mit knielangen Hosen bekleidete Jünglinge im Feuerofen (Dan 3) (Abb. 90). Für die Darstellung der Löwin findet sich eine typologische Vorlage im Naturkundebuch aus dem Zisterzienserkloster Fürstenfeld (um 1340),[140] womit ein Hinweis auf die Datierung der Schlusssteine in die späte Regierungszeit Kaiser Ludwigs gegeben wird.

Von den beiden im Inventarband der *Kunstdenkmälern des Königreichs Bayern* erwähnten Dachgesimskonsolen[141] am Westgiebel des Rathauses ging das Haupt verloren, lediglich die rechte Konsole ist original. Sie stellt ein Fabelwesen dar, welches aus einem Löwen- und Menschenkörper besteht und gehört bereits der Bauphase nach dem Brand des Rathauses an.

Dieser Skulptur ist ein Löwe stilistisch nah verwandt, welcher sich unter dem Dachgesims an der südöstlichen Ecke des Langhauses der Kirche St. Katharina befindet. Sein Pendant im Nordosten zeigt eine nackte, sich kauernde Männerfigur, deren verwitterter Zustand eine nähere Bestimmung nicht ermöglicht. Die Entstehungszeit der Bauskulpturen fällt wohl in Zeit kurz nach den urkundlich überlieferten Stiftungen für den Neubau der Kapelle St. Katharina durch den Amberger Bürger Wolfhard Reich, die zwischen 1360 und 1370 erfolgten.[142] Sein Wappenschild, mit einem springenden Hirsch unterhalb des Reliefs, das ein mit einem weiteren Hirsch gezierten Helm zeigt, ist am nordöstlichen Strebepfeiler des Chores angebracht. Die Schlusssteine im Chorgewölbe sind einfach gearbeitet und zeigen eine Büste Jesu Christi und das Lamm Gottes, das sein mit einem Nimbus versehenes Köpfchen nach hinten zur Kreuzfahne wendet.

IX.1.2 Nabburg und weitere Orte

Die in der Residenzstadt Amberg aufgezeigten Nürnberger Einflüsse lassen sich auch an übrigen Orten der Oberpfalz beobachten. Die Reliefs mit der Geburt Jesu Christi und der Darbringung im Tempel in Zwickeln des Südportals der Nabburger Pfarrkirche sowie die ihnen stilistisch verwandte steinerne Madonna in Brudersdorf[143] aus der Zeit um 1320/1330 bestimmte Kurt Martin zu Recht als Werke der ersten Werkstatt, die das Nordportal der Kirche St. Sebald in Nürnberg schuf.[144] Der Mitte des 14. Jahrhunderts dürfte ein Kopf angehören, vermutlich der eines Engels oder einer Heiligen, der nachträglich einem kopflosen, aus derselben Zeit stammenden Schmerzensmann an der nördlichen Außenwand der Nabburger Kirche aufgesetzt wurde. Seine Konsole trägt einen Wappenschild der bedeutenden, in Nabburg ansässigen Bürgerfamilie Sauerzapff. Zwei weitere Darstellungen des Schmerzensmanns haben sich in der Oberpfalz noch in Burglengenfeld[145] und in Waltersberg[146] erhalten.

Der Schmerzensmann in der Pfarrkirche St. Leonhard in Waltersberg (Abb. 93) weist eine herausragende bildhauerische Qualität auf. Christus ist in einen bodenlangen, an der Brust weit geöffneten Mantel gekleidet. Während seine Beine keinen Unterschied zwischen Stand- und Spielbein erkennen lassen, ist der Oberkörper zur Seite geschwungen dargestellt und der Kopf in die Gegenrichtung gesenkt. Seine Arme sind angewinkelt, er verschränkt sie vor seinem Leib, sodass die Handflächen aufeinanderliegen. Der Waltersberger Christus steht in Typus und Stil drei weiteren sandsteinernen Figuren des Schmerzensmannes in der Kirche St. Sebald in Nürnberg am nächsten.[147] Zwei von ihnen befinden sich am ersten nördlichen Pfeiler und sind jeweils über zwei Meter hoch. Die im Südwesten des Pfeilers aufgestellte Figur wurde von der Ratsfamilie Holzschuster vor 1379 gestiftet und jene an der Nordseite um 1372 von der Ratsfamilie Zenner (Abb. 94).[148] Die dritte, kleinere Figur in der südlichen Turmhalle ist eine Stiftung der Familie Pfinzing und stand ursprüng-

lich links neben dem Dreikönigsaltar.[149] In Komposition, Körperhaltung und Faltengebung stimmen diese drei Skulpturen mit dem Schmerzensmann in Waltersberg überein. Sogar Details wie das Mantelende beim rechten inneren Ellbogenwinkel und jenes zwischen den Füßen Christi sind identisch gestaltet. In Bezug auf die genannten Vergleichsobjekte kann als Entstehungsort des Waltersberger Schmerzensmannes die Nürnberger Bauhütte St. Sebald angenommen werden, welche zwischen 1361 und 1379 am Ostchor tätig war.[150]

Zusammenfassend lässt sich festhalten, dass die gotische Skulptur der ersten beiden Drittel des 14. Jahrhunderts in der Oberpfalz für diejenige um 1400 zwar keine unmittelbare Voraussetzung im Sinne einer ununterbrochenen Entwicklung darstellt, sie aber wie jene von den Nürnberger Werkstätten abzuleiten ist.

IX.2 Nürnberg

In dieser Publikation wurde es an mehreren Beispielen aufgezeigt, dass für den Stil der oberpfälzischen Skulptur um 1400 die Einflüsse der bildhauerischen Produktion Nürnbergs der zweiten Hälfte des 14. Jahrhunderts entscheidend waren. Diese wurden insbesondere in der Skulptur der drei Hauptzentren wie auch in Neumarkt und Sulzbach beobachtet. Zur genannten Zeit entstand in Nürnberg die Stiftskirche St. Maria (1350–1358)[151], der Ostchor der Kirche St. Sebald (1379 geweiht)[152], das Mittelschiff und der Chor der Kirche St. Lorenz[153] sowie der Schöne Brunnen (von 1385 bis 1396)[154]. Mit diesen Schöpfungen waren allerdings in Nürnberg die wichtigen Bauprojekte des 14. Jahrhunderts und die damit verbundene bildhauerische Ausstattung in Stein abgeschlossen. Dies erklärt sowohl den Umstand, dass sich in Nürnberg kaum Steinskulpturen des Schönen Stils erhalten haben, als auch die Abwanderung der Steinmetze. Die Tätigkeit der Nürnberger Werkleute in der Oberpfalz ist dabei sowohl der oben skizzierten, seit der ersten Hälfte des 14. Jahrhunderts tradierten Praxis als auch der geografischen Nähe und den aktuellen familiärpolitischen Verhältnissen der Pfalzgrafen bei Rhein zu den Nürnberger Burggrafen zuzurechnen. Steinmetzen und Bildhauer, die etwa ab 1380 aus Nürnberg in die Oberpfalz gehen, eignen sich nur allmählich das Formenrepertoire des Schönen Stils an und lassen die Stilgenese in der Bauhüttentradition um 1350 bis 1380 noch deutlich verspüren.

IX.3 Regensburg und Prag

Der zu erwartende Einfluss der den oberpfälzischen Kunstzentren nahe gelegenen, um 1400 in Bayern stilgebenden Regensburger Dombauhütte konnte bis auf eine Ausnahme nicht bestätigt werden. Lediglich zwei Konsolenfiguren mit hockenden Männerfiguren im Chor der Pfarrkirche St. Johannes in Neumarkt in der Oberpfalz lassen eine Kenntnis der in der Regensburger Dombauhütte entwickelten Figurentypen erkennen. Auf einen anderen Bauhüttenzusammenhang deutet auch der Werkstoff hin. Während in der Regensburger Dombauhütte für Skulpturen aus-

Abb. 93:
Waltersberg,
St. Leonhard,
Schmerzens-
mann, um
1375/1380

Abb. 94:
Nürnberg,
St. Sebald,
erster Nördlicher
Pfeiler, Schmer-
zensmann der
Familie Zenner,
um 1372

schließlich ein feinkörniger Kalkstein und grüner Sandstein verwendet wurde, war in den oberpfälzischen Bauhütten gelber Sandstein verbreitet.

Mit dem böhmischen Schönen Stil, welcher die Regensburger Dombauhütte entscheidend prägte, hat die Skulptur in der Oberpfalz kaum Gemeinsamkeiten.[155] Eine Ausnahme bilden die Schlusssteine im Refektorium und dem Hauptschiff der Kastler Klosterkirche St. Peter, die zum Teil einen Einfluss der in der Prager Dombauhütte entwickelten Vorlagen erkennen lassen. Vielmehr greifen jedoch die in Kastl um 1400 entstandenen Skulpturen ältere Vorlagen aus der Regierungszeit Kaiser Karls IV. auf. In ihrer Verbreitung scheint, neben Beziehungen des Konventes nach Böhmen, die Reichsstadt Nürnberg eine vermittelnde Rolle gespielt zu haben, da dort diese Formen bereits um 1360 an der Frauenkirche vorhanden waren, welche

Kaiser Karl IV. ebenfalls in Auftrag gab. Ihre Bauhütte, in der die kunsthistorische Forschung die Tätigkeit des jungen Baumeisters der Prager Kathedrale, Peter Parler, annimmt[156], stand in personellem und manchmal sogar familiärem Verhältnis zu weiteren Bauhütten im süddeutschen Raum. Vor dem Hintergrund dieser Verflechtungen, die bis ins Rheinland und ins Elsass reichen, sind auch die mehrfach genannten Bezüge der oberpfälzischen Skulptur zu Werken in Schwäbisch Gmünd und Augsburg verständlich.

Die Tatsache, dass in der Oberpfalz der böhmische Schöne Stil weniger Einfluss fand, kann durch die Beschäftigung der Künstler aus Nürnberg begründet werden. Denn in Nürnberg wurden die meisten Bauprojekte, in deren Rahmen die Ausstattung mit Skulpturen in Stein erfolgte, noch vor dem Aufkommen des Schönen Stils vollendet, so dass er sich dort in der Steinskulptur nicht mehr entfalten konnte. Vielleicht lässt sich aber diese Abwendung vom Stil, der sich in der Regierungszeit des böhmischen Königs Wenzel IV. herausgebildet hatte, auch mit politischen Veränderungen im Heiligen Römischen Reich erklären. Mit der Absetzung Wenzels und der Wahl des wittelsbachischen Pfalzgrafen Ruprecht III. zum deutschen König Ruprecht I. wurden die zuvor guten, sich jedoch seit den neunziger Jahren verschlechternden Beziehungen der wittelsbachischen Pfalzgrafen zu den Luxemburgern sowie der damit verbundene kulturelle und künstlerische Austausch beendet.

ZUSAMMENFASSUNG

Mit dieser Publikation soll eine Forschungslücke in der altbayerischen Skulptur um 1400 geschlossen werden, indem ein Gesamtbild der bildhauerischen Steinproduktion in der historischen Oberpfalz vor Augen geführt wird. Der Publikation gingen zahlreiche Untersuchungen der Skulpturen vor Ort, Literatur- und Quellenrecherchen wie auch eine detaillierte fotografische Dokumentation des Bestandes voraus. Das Ergebnis ist ein umfangreicher Korpus der erhaltenen Steinskulptur und ein überraschend einheitliches Erscheinungsbild mit einer Vielfalt an bildhauerischen Gattungen und ikonografischen Themen.

Aus der durchgeführten Untersuchung geht eindeutig hervor, dass die Steinskulptur um 1400 in der historischen Oberpfalz in sich stilistisch geschlossen ist. Ein homogenes Erscheinungsbild weisen insbesondere jene Skulpturen auf, die sich in den drei Hauptzentren Amberg, Nabburg und Kastl erhalten haben. Die aufgezeigten stilistischen Übereinstimmungen zwischen den einzelnen Werken und Gruppen sprechen dafür, dass die an diesen Orten tätigen Bauhütten in enger Verbindung zueinander standen, worauf zusätzlich die untereinander übereinstimmenden Steinmetzzeichen an den dortigen Kirchenbauten hinweisen. Über den einheitlichen Stil der oberpfälzischen Skulptur hinaus wurde ihre stilistische Andersartigkeit im Bezug auf die übrigen altbayerischen Gebiete festgestellt. Sie konnte durch die territorialpolitische Zugehörigkeit des Landes zur Kurpfalz mit ihrem Hauptsitz in Heidelberg und durch die Tätigkeit der Künstler aus Nürnberg in der Oberpfalz begründet werden. Während in den übrigen altbayerischen Bauhütten, etwa in Regensburg, Passau, Landshut und Straubing, böhmische Vorlagen stark verbreitet waren, scheint sich in der Oberpfalz der Schöne Stil, so wie er vom Prager Hof Königs Wenzels nach ganz Europa ausstrahlte, nicht durchgesetzt zu haben. Neben den stilistischen Unterschieden zeigt sich, dass in der Oberpfalz für Skulpturen ein anderer Werkstoff als in den angrenzenden Regionen verwendet wurde. In den Hauptzentren Amberg, Nabburg und Kastl, sowie in der jüngeren Residenzstadt der Pfalzgrafen in Neumarkt wurde ausschließlich gelber Sandstein verwendet. An den übrigen Orten finden sich außerdem Skulpturen aus Granit und Kalkstein. Der einmal in Kastl und einmal in Weiden festgestellte rote Sandstein stellt eine Ausnahme dar.

Die Entstehung zahlreicher Bauten und deren bildhauerische Ausstattung stehen in engem Zusammenhang mit dem politischen Aufstieg der Pfalzgrafen bei Rhein, der seinen Höhepunkt in der Krönung Ruprechts III. zum römisch-deutschen König hatte. Die Pfalzgrafen lassen sich bei vielen Bauprojekten als Auftraggeber und Stifter (der beiden Pfalzgrafenschlösser in Amberg, Schloss und Hofkirche in Neumarkt, Marienkirche in Amberg, Spital und dessen Kirche sowie des

Chors der Pfarrkirche St. Georg in Neunburg vorm Wald, des Benediktinerklosters Kastl, der Pfarrkirche St. Johannes in Neumarkt) annehmen oder sogar urkundlich belegen.

In der Residenzstadt Amberg weisen die bildhauerischen Arbeiten in Stein, die dort zwischen 1380 und 1430 entstanden sind, solche stilistischen Beziehungen untereinander auf, dass eine kontinuierliche Stilentwicklung abgesteckt werden kann. An ihrem Anfang stehen die skulptierten Konsolen am Westportal der Pfarrkirche St. Georg, auf welche die Darstellungen der Kapitelle der Hauskapelle im alten Pfalzgrafenschloss (1390) folgen. Der Schlussstein mit der Büste Christi im dortigen Chor bildet wiederum eine stilistische Vorstufe zu dem, der sich im Chor der benachbarten, zu Beginn des 15. Jahrhunderts erbauten Marienkirche befindet. Der Steinmetz, der mit den Schlusssteinen in der Marienkirche beauftragt wurde, ist mit dem Bildhauer des Reliefs der Familie Rutz an der Amberger Pfarrkirche St. Martin gleichzusetzen, dessen Arbeiten sich auch im Benediktinerkloster Kastl finden. Im Stil folgt dem Rutz-Relief das um 1410/1420 entstandene Grabmal für Ruprecht Pipan im Chor der St. Martinskirche. Um diese zwei Arbeiten gruppieren sich in Amberg und der Umgebung weitere stilistisch und motivisch verwandte Werke. Es sind dies das Relief mit dem Vera Icon in der Sakramentskapelle der St. Martinskirche, die Figur des hl. Petrus an der Hausfassade in der Schiffgasse 3 und das Stifterpaar-Relief am Chor der Heiliggeistkirche. Als Entstehungsort dieser Werke, wie auch des Vesperbildes in Rottendorf, kann die seit 1421 aktive Bauhütte bei der Pfarrkirche St. Martin angenommen werden.

Qualitativ herausragende Skulpturen haben sich ebenfalls im damaligen Vitztumamt Nabburg erhalten, wobei sie, anders als in Amberg, weniger Beziehungen zueinander aufweisen. Zu den bedeutendsten Skulpturen zählt zweifellos das Vesperbild in der Pfarrkirche St. Johannes der Täufer. Es gehört zu den frühesten Beispielen des Vesperbild-Typus mit dem nach vorn zum Betrachter gewandten Leichnam Christi, welcher um 1407 in Westfalen aufkam. Das Nabburger Vesperbild ist somit einer der Belege künstlerischer Einflüsse westeuropäischer Kunst in der Oberpfalz während der Regierungszeit der Pfalzgrafen bei Rhein. Den stilistischen Übereinstimmungen nach schuf der Bildhauer des Nabburger Vesperbildes auch das Vesperbild im Zisterzienserinnenkloster in Landshut-Seligenthal. Dieses kombiniert den Typus mit dem nach vorn gewandten Korpus Christi zusätzlich mit der sogenannten *pietà corpusculum*, einem älteren Typus des Vesperbildes. Von den in dieser Arbeit besprochenen oberpfälzischen Steinskulpturen steht das Nabburger Vesperbild stilistisch der ersten Kastler Werkstatt am nächsten. Beziehungen zu dieser weist ebenfalls die Figur des in der Mauer der Spitalkirche gefundenen hl. Leonhard auf, während die zweite, dort 2006 ausgegrabene Statue des hl. Johannes der oberpfälzischen Skulptur stilistisch nicht eindeutig zugeordnet werden kann. In direktem Bezug zur Skulptur in Amberg stehen wiederum die Schlusssteine in der Spitalkirche mit der Büste Christi und der Darstellung der Hand Gottes, die formal jenen der Amberger Marienkirche folgen. Dem ersten Schlussstein steht in der Gestaltung des Kopfes das Relief mit dem Vera Icon in der Chorscheitelkapelle der Amberger Pfarrkirche am nächsten. Das Sandsteinrelief mit der Kreuzabnahme und der Grablegung Christi an der äußeren Südwand der Nabburger Pfarrkirche lässt wiederum

die Kenntnis des Tumbenreliefs am Amberger Grabmal des Ruprecht Pipan erkennen, die auf einen von Amberg nach Nabburg gekommenen Bildhauer deutet.

In Kastl lassen sich die Skulpturen in vier stilistisch verschiedene Gruppen einteilen. Von besonderer Bedeutung ist die erste Kastler Werkstatt, in der der Bildhauer des Amberger Rutz-Reliefs beschäftigt war. Für diese Werkstatt, der die Stifterfiguren und die figürlichen Schlusssteine aus dem Kreuzgang angehören, sind voluminöse im Hochrelief gearbeitete Figuren und ausdrucksstarke Physiognomien charakteristisch. Im Unterschied zu diesen Arbeiten sind die Schlusssteine im Refektorium flacher und milder im Gesichtsausdruck. Die dritte Gruppe besteht aus den Schlusssteinen im Mittelschiff der Klosterkirche, die Ganzfiguren zeigen, und dem Schlussstein mit dem Kirchenpatron in der Hauptapsis. Schließlich weisen die kleineren, flach gearbeiteten Schlusssteine der Seitenschiffe einen anderen Stilcharakter und eine vereinfachte Form auf. Über die Tätigkeit des Bildhauers des Rutz-Reliefs in Kastl hinaus steht für die Beziehungen zwischen den oberpfälzischen Bauhütten ferner der Schlussstein mit der Büste Christi im Refektorium. Er korrespondiert im Kopftypus mit jenem in der Nabburger Spitalkirche sowie mit dem Kopf Christi auf dem Vera Icon-Relief in der Amberger Pfarrkirche.

Nach der Form der architektonischen Gliederung zu urteilen, fügt sich dem Bauhüttenzusammenhang der drei Hauptzentren zusätzlich noch die Spitalkirche Hl. Geist in Neunburg vorm Wald ein, da die Rosettenschlusssteine im Kirchenschiff mit jenen, die sich in Amberg, Nabburg und Kastl finden, übereinstimmen.

Die Skulpturen in der dritten Residenzstadt der Pfalzgrafen Neumarkt und in Sulzbach lassen zwar erkennen, dass auch hier Werkleute aus Nürnberg tätig waren, sie weichen aber im bildhauerischen Stil, Figurentypen und einer geringeren Qualität von der Produktion in den drei Hauptzentren ab und lassen somit auf andere Künstler schließen.

Während die stilistischen und formalen Voraussetzungen der meisten oberpfälzischen Skulpturen also in Nürnberg zu suchen sind, lassen die in Cham und Weiden erhaltenen Reliefs erkennen, dass dort Künstler verschiedener Herkunft beschäftigt waren, und sich die Arbeiten auch hinsichtlich ihrer Qualität unterscheiden.

In der oberpfälzischen Steinskulptur wurden Anregungen von verschiedenen Regionen beobachtet. Zweifellos am stärksten vertreten sind die Einflüsse der Nürnberger Skulptur. Diese haben in der Oberpfalz bereits eine längere Tradition und wurden sowohl in der Skulptur der drei Hauptzentren als auch in Neumarkt und Sulzbach mehrfach festgestellt. Am Ende des 14. Jahrhunderts ist von einer Migration von Baumeistern und Steinmetzen aus Nürnberg zu Bauprojekten in der Oberpfalz auszugehen. Diese konnte bei mehreren Skulpturen aufgezeigt werden und ist aufgrund der geografischen Nähe sowie der verwandtschaftlichen Verhältnisse der Pfalzgrafen bei Rhein zu den Nürnberger Burggrafen verständlich. Der Schmerzensmann in Waltersberg hingegen kann aufgrund enger stilistischer Übereinstimmungen mit den Nürnberger Figuren in St. Sebald für ein Importstück aus der Reichsstadt gehalten werden.

In Kastl wurden zusätzlich Einflüsse der böhmischen Kunst konstatiert, die den Kontakten der Konventualen nach Prag und zu den Klöstern Böhmens zuzurech-

nen sind. Während die erste Kastler Werkstatt ältere Figurentypen aus der Regierungszeit des Kaisers Karl IV. aufgreift, lassen die Schlusssteine im Refektorium und im Hauptschiff der Klosterkirche teilweise die Kenntnis böhmischer Vorlagen des Schönen Stils erkennen.

Darüber hinaus wurde die Verwendung der westeuropäischen künstlerischen Vorlagen und Motive, etwa aus Frankreich, Rheinland und Westfalen, beobachtet. Ein Fallbeispiel für Einflüsse der westeuropäischen Kunst stellt das Nabburger Vesperbild dar, wohingegen die Madonna im Amberger Stadtmuseum für einen Import aus dem Rheinland steht. Die zu erwartenden Einflüsse der Regensburger Skulptur um 1400 in der Oberpfalz konnten hingegen nicht bestätigt werden und blieben eine Ausnahme.

Aus den hier umrissenen Ergebnissen wird deutlich, dass die bisher in der Forschung nur selektiv behandelte oberpfälzische Steinskulptur eine bedeutende Repräsentantin der Kunst um 1400 ist und in ihrer Gesamtheit an Gewicht gewinnt. Sie besticht durch stilistische Geschlossenheit sowie thematische Vielfalt und fasziniert zugleich durch ihre Fremdartigkeit, da sie sich hinsichtlich ihres Stils von den benachbarten altbayerischen Gebieten unterscheidet.

ANMERKUNGEN

1 Vgl. Volkert, Wilhelm: Pfalz und Oberpfalz bis zum Tod König Ruprechts, in: Spindler, Max (Hrsg.), Handbuch der bayerischen Geschichte, Bd. III/3: Geschichte der Oberpfalz und des bayerischen Reichskreises bis zum Ausgang des 18. Jahrhunderts, München 1995 und Ders.: Zum historischen Oberpfalz-Begriff, in: Becker, Hans Jürgen (Hrsg.), Der Pfälzer Löwe in Bayern, Regensburg 1997, S. 9–24. Die Bezeichnung »obere Pfalz« kommt erst im 16. Jahrhundert vor.

2 Zur Geschichte in der Oberpfalz um 1400 Volkert (1995), S. 52–71, speziell zur Geschichte Neuböhmens Straub, Theodor: »Neuböhmen« in der Oberpfalz, in: Spindler, Max (Hrsg.), Handbuch der bayerischen Geschichte, Bd. II/2: Der Territorialstaat vom Ausgang des 12. Jahrhunderts bis zum Ausgang des 18. Jahrhunderts, München 1988, S. 223–225 und Bobková, Lenka: Soupis českých držav v Horní Falci a ve Francích za vlády Karla IV., in: Sborník archivních prací 30 (1980), S. 169–228; Dies.: Böhmische Besitztümer in der Oberpfalz zur Zeit Wenzel IV., in: Treffen an der Grenze. Böhmisch-Oberpfälzer Archivsymposium 1994, Ústí nad Labem 1997, S. 11–17.

3 Gemäß dem Testament des Königs Ruprecht wurde 1410 die Pfalz zwischen seinen vier Söhnen aufgeteilt. Es entstanden die Linien Kurpfalz (Ludwig), Neumarkt-Neunburg (Johann), Simmern-Zweibrücken (Stephan) und Mosbach (Otto). Die Kurwürde und das Kurfürstentum mit Heidelberg und die Ämter Amberg, Kemnath, Waldeck, Nabburg, Murach, Helfenberg, Heinzburg und Rieden erhielt der älteste Sohn Ludwig.

4 Als Mitgift bekam Karl Hartenstein, Auerbach, Velden und Neidstein. Bereits am 17. Juli 1353 nutzte er die Gelegenheit und löste für eine hohe Summe den jungen Pfalzgrafen Ruprecht II. aus der sächsischen Gefangenschaft aus, wofür er mit einigen Festungen (Neustadt, Störnstein, Hirschau, Lichteneck, Waldeck, Murach und Treswitz) entschädigt wurde. Für eine alte Schuld von Rudolfs Vater bekam er am 30. Oktober weitere Orte (Sulzbach, Rosenberg, Hartenstein, Neidstein, Thurndorf, Lichteneck, Eschenbach, Auerbach, Velden, Werdenstein, Ruprechtstein u. a.) übertragen. 1373 tauschte Kaiser Karl IV. mit dem Markgrafen Otto V. die südliche Hälfte Neuböhmens gegen die Mark Brandenburg. Vgl. Bobková (1980), S. 169–228, hier: 191–193.

5 In der deutschsprachigen Kunstgeschichte war zuerst der von Hans Börger (Grabdenkmäler im Maingebiet vom Anfang des XIV. Jahrhunderts bis zum Eintritt der Renaissance, Leipzig 1907, S. 30) eingeführte Begriff »Weicher Stil« gängig, zu dessen Verbreitung insbesondere Wilhelm Pinder beitrug (Die deutsche Plastik vom ausgehenden Mittelalter bis zu Ende der Renaissance, Bd. 1, Potsdam 1924). In der tschechischen Forschung hingegen galt derselbe Begriff speziell für die Malerei der 1360er Jahre. Wilhelm Pinder ist ebenfalls für die Einführung des Terminus »Schöne Madonna« zu danken, aus dem die tschechische Kunstgeschichte den Oberbegriff »Schöner Stil« für die Kunst um 1400 herausbildete (Jaromír Pečírka, Albert Kutal, Jaroslav Pešina, Jaromír Homolka). Im deutschsprachigen Raum hat sich dieser Terminus seit der 1978 veranstalteten Ausstellung »Die Parler und der Schöne Stil« verbreitet und war bisher parallel zur Bezeichnung »Weicher Stil« (Schwarz 1986, Kamel 2002) in Gebrauch. Zur Begrifflichkeit vgl. insbesondere Schmidt, Gerhard: Kunst um 1400, Forschungsstand und Forschungsperspektiven, in: Internationale Gotik in Mitteleuropa, Kunsthistorisches Jahrbuch Graz 24, 1990, S. 34–49, Ders.: Internationale Gotik versus Schöner Stil, in: Karl IV., Fajt, Jiří (Hrsg.): Karl IV. Kaiser von Gottes Gnaden (Kat. Ausstellung Prag 2006), München/Berlin 2006, S. 541–547, hier: S. 541; ferner Bartlová, Milena: Die Skulptur des Schönen Stils in Böhmen, in: Gotik. Prag um 1400 (Kat. Ausstellung Wien 1990), S. 81–86 und Kurmann, Peter: »Stararchitekten« des 14. und 15. Jahrhunderts im europäischen Kontext, in: Rainer C. Schwinges, Christian Hesse, Peter Moraw (Hrsg.), Europa im späten Mittelalter. Politik – Gesellschaft – Kultur, München 2006, S. 539–558, hier: 539.

6 Vgl. Bartlová (1990), S. 81 und Klípa, Jan: Der Schöne Stil in Böhmen. Sinnlicher Realismus und ideale Schönheit, in: Das Konstanzer Konzil (Kat. Ausstellung Konstanz 2014), Darmstadt 2014, S. 42–44, hier: 42. Gleichzeitig gibt es die Tendenz, diesen Begriff ausschließlich für die Kunst Böhmens zu reservieren (Schmidt (2006), S. 541).

7 Dem böhmischen Schönen Stil sind Figuren in elegant geschwungenen Körperhaltungen eigen, die in stoffreichen, geschmeidig fallenden Gewändern gekleidet sind. Zu charakteristischen Drapierungsmotiven ge-

hören voluminöse Schüssel- und Kaskadenfalten. Die Köpfe zeichnet eine wie von innen strahlende überirdische Schönheit der Heiligen, die bei Madonnenfiguren mit ihren höfisch anmutenden Antlitzen und jugendlichem Liebreiz sehr sinnlich wirkt. Für Frisuren sind in ihrer Stärke differenzierte Haarsträhnen, sowie kleine Locken in Form von Schneckenhäuschen charakteristisch.

8 Den Begriff Weicher Stil führte 1907 Hans Börger im Bezug auf weich fallende Gewänder der Grabfiguren ein (Börger 1907, S. 30).

9 Vgl. dazu Schmidt 1990.

10 Die Wandmalerei des hier untersuchten Raumes bildete einen Bestandteil der 2002 publizierten Doktorarbeit von Gerald Dobler: Die gotischen Wandmalereien in der Oberpfalz.

11 Zur Skulptur des hl. Wenzel vgl. Stafski, Heinz: Hl. Wenzel, Sulzbach/Opf., St. Maria Himmelfahrt, in: Legner, Anton (Hrsg.), Die Parler und der Schöne Stil 1350–1400 (Kat. Ausstellung Köln 1978), Köln 1978, Bd. 1, S. 364; Fuchs, Friedrich: Spiegelungen der Gotik aus Prag und Böhmen, in: Gotika v západních Čechách (1230–1530). Sborník příspěvků z mezinárodního vědeckého symposia. Věnováno k 70. Narozeninám Prof. PhDr. Jaromíra Homolky, DrSc. (Gotik in Westböhmen. Ein Sammelband der Beiträge des internationalen wissenschaftlichen Symposiums zum 70. Geburtstag von Prof. Jaromír Homolka), Prag 1998, S. 202–214, hier: 202 und Fajt, Jiří, Die Oberpfalz – ein neues Land jenseits des böhmischen Waldes, in: Ders. (Hrsg.): Karl IV. Kaiser von Gottes Gnaden (Kat. Ausstellung New York/Prag 2005/2006), München/Berlin 2006, S. 326–335, hier 331; zum Grabmal des Pfalzgrafen Ruprecht Pipan vgl. Halm, Philipp Maria: Studien zur Süddeutschen Plastik, Augsburg 1926, Paatz, Walter: Prolegomena zu einer Geschichte der deutschen spätgotischen Skulptur im 15. Jahrhundert, Heidelberg 1956, S. 59, 58–59, Mayr, Vincent: Studien zur Sepulkralplastik in Rotmarmor im bayerisch-österreichischem Raum 1360–1460 (Dissertation Universität München 1970), Bamberg 1972, S. 26, 28 und Gimmel, Rainer Alexander: Das Tumbengrabmal für Pfalzgrafen bei Rhein und Herzog von Bayern Rupert, genannt Pipan, in der Pfarrkirche St. Martin in Amberg, in: VHVO 146 (2006), S. 279–320.

12 Mader, Felix: Die Kunstdenkmäler von Oberpfalz & Regensburg 2, 16: Stadt Amberg, München 1909, S. 6, 141.

13 Ab 1417 wird ein neues Schloss gebaut, von dem nur ein Flügel erhalten ist.

14 Mader (1909), S. 27, 31. Die romanische Kirche wurde beim Stadtbrand von 1356 zerstört.

15 Mader (1909), S. 62.

16 Mader (1909), S. 29.

17 Solche Kapellen mit Erker sind etwa im Alten Rathaus in Prag (1381 geweiht), im Karolinum der Prager Universität (vor 1390) und im Sebalder Pfarrhof in Nürnberg (um 1370) zu finden.

18 Codreanu-Windauer Silvia / Laschinger Johannes / Scharf, Heinrich: Amberg: Vom bambergischen Dorf zur wittelsbachischen Stadt, in: Amberg und das Land an Naab und Vils, Stuttgart 2004, S. 66–75, hier: 71, datieren den Kapellenbau um 1400.

19 Diese Glasmalereien zeigen einen Gnadenstuhl in der Mitte, in dem Fenster rechts von ihm die im Gebet kniende Maria, links eine thronende hl. Barbara (diese stammt nicht aus der Erbauungszeit), sowie thronende Figuren der Heiligen Petrus, Paulus, Agnes und Johannes des Täufers. Die Figuren werden unter Baldachinen mit Engelsgestalten angebracht.

20 Janner (1886), S. 299 und Mader (1909), S. 25.

21 Mader (1909), S. 25, 203.

22 Verglichen mit den böhmischen Bauten (z. B. die in dieser Zeit entstandene Dreifaltigkeitskirche in Kuttenberg), für die ein ununterbrochener Fluss der schlanken Stützen in die Höhe ohne beschwerende architektonische Gliederung charakteristisch ist, wirkt die Amberger Kirche gedrungener.

23 Vgl. Mader (1909), S. 62 und Bürger (2007), S. 323.

24 Mader (1909), S. 62.

25 Mader (1909), S. 102. Das Gewölbe des nachträglich zur doppelgeschossigen Sakristei umgestalteten Gebäudes zieren ferner ein Schlussstein mit einer Rosette und ein einfacher Tellerschlussstein.

26 Sandstein, Höhe: 97 cm, Breite: 97 cm. Lit.: Mader (1909), S. 102 (hier in die 1. Hälfte des 15. Jahrhunderts datiert).

27 Mader (1909), S. 102.

28 Hinter dem Hochaltarretabel der Pfarrkirche St. Martin, Sandstein, Höhe: 160 cm, Länge: 250 cm, Breite: 120 cm. Insbesondere die Reliefs der Tumbenwände sind im unteren Bereich stark beschädigt. Literatur und Abbildungen: Mader (1909), S. 84–87, Tafel VIII, Abb. 46, 47, 48; Paatz (1956), S. 59, 58–59; Mayr (1972), S. 26; Conrad, Mathias: Tumba des Rupert Pipan in der Amberger Martinskirche, in: Der Eisengau 11 (1999), S. 18–22 und Gimmel (2006), S. 279–320.

29 Vgl. Hölzle, Gerhard: Der guete Tod. Vom Sterben und Tod in Bruderschaften der Diözese Augsburg und Altbaiern, Augsburg 1999, S. 200 und Kroos, Renate: Grabbräuche, in: Memoria. Der geschichtliche Zeugniswert, in: Münstersche Mittelalter-Schriften 48 (1984), S. 285–353, hier: 287.

30 Halm, Philipp Maria: Studien zur Süddeutschen Plastik, Augsburg 1926, S. 58–59, nimmt den Einfluss des Grabmals des Pfalzgrafen Rupert Pipan in Amberg auf das Grabmal des Herzogs Albrecht in Straubing an, zuletzt monografisch: Gimmel (2006), S. 279–320, zeigte auf, dass es sich um zwei verschiedene Bildhauer handelt.

31 Vgl. dazu Gimmel (2006), S. 295.

32 Hubel (1978), S. 390.

33 Original im Germanischen Nationalmuseum Nürnberg, Inv.-Nr. Pl. 259. Abgebildet in Martin, Kurt: Die Nürnberger Steinplastik im XIV. Jahrhundert, Berlin 1927, Tafel 62 und in Stafski, Heinz: Kataloge des Germanischen Nationalmuseums Nürnberg, Die mittelalterlichen Bildwerke, Bd. 1, Nürnberg 1956, Abb. 63.

34 Mit einem ähnlichen Pelzhut ließ sich Kaiser Sigismund gerne abbilden. Als Beispiel kann das Porträt im Kunsthistorischen Museum in Wien (Inv. Nr. GG 2630) genannt werden.

35 Mader (1909), S. 74.

36 Im Obergeschoss des Hauses in der Schiffgasse 3 (früher Haus C 202). Sandstein, Höhe: etwa 80 cm. Literatur: Mader (1909), S. 191.

37 Mader (1909), S. 114. Höhe: 100 cm, Breite: 80 cm.

38 Mader (1909), S. 26, 68, 91, 92.

39 Der Tappert des Mannes entspricht etwa demjenigen des 1431 verstorbenen Straubinger Ratsherren Ulrich Kastenmayr auf seinem Grabmal in der Pfarrkirche St. Jakob.

40 Hoffmann, Richard / Mader, Felix: Die Kunstdenkmäler des Königreichs Bayern 2, 18: Bezirksamt Nabburg, München 1910, S. 102 erwähnen die Pietà in ihrem torsalen Zustand vor der Kapelle stehend. Später wurden beide Oberkörper mit Köpfen und die Beine der Christusfigur mit der zugehörigen Sockelpartie in Sandstein ergänzt. Von der Christusfigur haben sich nur der mittlere Bereich des Lendentuches, die Bauchpartie und der linke Unterarm erhalten. Das Vesperbild wurde nachträglich an der Thronwange mit der Zahl 1421 datiert.

41 Hoffmann / Mader (1910), S. 102.

42 An der inneren Nordwand der Friedhofskapelle St. Anna, Höhe: 125 cm, Breite: 75 cm.

43 Die Löwin am Fuß des Kreuzes findet sich z.B. am Tafelbild mit der Kreuzigung Jesu Christi von Hermann Schadeberg (tätig in Straßburg) im Musée d´Unterlinden in Colmar, Inv. Nr. 88 RP 536, Höhe: 126 cm, Breite: 87 cm.

44 Grobkörniger Kalkstein, Maße des Reliefs (Innenfeld): Höhe: 64, Breite: 52 cm; Inschrift lautet: *Ano dni m° cccc°xx albrecht walther* (möglicherweise Albrecht Walther von Oberwiesenacker. Dazu Hofmann, Friedrich Hermann: Die Kunstdenkmäler von Oberpfalz & Regensburg 2, 4: Bezirksamt Parsberg, München 1906, S. 198, Abb. 166.

45 Früher an der Friedhofsmauer. Grobkörniger Kalkstein, Höhe: 130 cm, Breite: 108 cm. Ab 1366 war Hohenfels für wenige Jahre böhmisches Lehen. 1375 wurde es den Wittelsbachern verpfändet und gelangte 1383 durch Verkauf schließlich an den Pfalzgrafen Ruprecht. Nach dessen Tod ging Hohenfels an den Pfalzgrafen Johann über. Literatur: Hoffmann (1906), S. 132–133, Tafel V.

46 Zur Amberger Madonna vgl. Beck, Herbert / Bredekamp, Horst: Die mittelrheinische Kunst um 1400, in: Beck, Herbert, Beeh, Wolfgang, Bredekamp, Horst

(Hrsg.), Kunst um 1400 am Mittelrhein, S. 30–109, hier: 56–62, 132 (Kat. Nr. 131); Beeh, Wolfgang: Muttergottes aus der Korbgasse in Mainz, in: Die Parler und der Schöne Stil 1350–1400 (Kat. Ausstellung Köln 1978), Bd. 1, S. 254, Abb. 3. Der Untersuchung des Steines von Dr. R. Snethlage vom Zentrallabor des Bayerischen Landesamtes für Denkmalpflege folgend bestimmt Arens, Fritz 1980, S. 85–96 die Madonna als einen im 19. Jahrhundert entstandenen Abguss der Madonna aus der Korbgasse 5. Arens, Andrea 2000, S. 486–491 erwähnt die von Arens, Fritz als Abgüsse bezeichneten Madonnen in Amberg und Darmstadt nicht; Fajt (2006), S. 335, Abb. IV.28 hingegen hält die Madonna für ein mittelalterliches Werk, Suckale (2010), 67, Anm. 87 an der S. 117 schließt sich Fritz Arens an.

47 Mainz, Mittelrheinisches Landesmuseum, Sandstein, H. 110 cm.

48 Darmstadt, Hessisches Landesmuseum, Sandstein, H. 110 cm.

49 Hoffmann / Mader (1910), S. 5; Müller-Luckner, Elisabeth, Nabburg: in: Historischer Atlas von Bayern 1981, Heft 51, S. 62–63 und 106. Das befestigte *oppidum* im Besitz der Diepoldinger entwickelte sich im Laufe des 12. Jahrhunderts zu einer Stadt. Als *civitas* wird Nabburg zum ersten Mal 1271 bezeichnet.

50 Vgl. dazu Ritscher, Berta: Zur Vorgeschichte des Edelmannshofes in Perschen, in: VHVO 125 (1985), S. 349–371. 1419 spricht Bischof Albert von Regensburg von *plebanus in Napurga alias Persen*. Prechtl, Wolfgang: Aus Nabburgs kirchlicher Vergangenheit, in: Bayerland 41 (1930), S. 333–338, hier: 333 und Haller, Konrad: 600 Jahre Stadtpfarrkirche Nabburg, Fest- und Jubiläumsschrift, Nabburg 1949, S. 38 vermuten daher, dass in diesem Jahr aufgrund der Hussiteneinfälle der Pfarrsitz nach Nabburg verlegt worden war. Janner (1886), S. 299 nimmt dagegen an, dass die Verlegung bereits um 1351 geschah.

51 Höhe: 90 cm, Breite: 190 cm. Winzige Fassungsreste, stark verwittert, zum Teil abgeschlagene Köpfe.

52 Darauf wiesen bereits Hoffmann / Mader (1910): S. 39, Abb. 24 und Gimmel (2006), S. 279–320, hier: 294–295 hin.

53 Das Vesperbild steht vor der Westwand auf einem modernen hohen Sockel aus Granit. Den Sockel für das Vesperbild, zusammen mit einem Kreuz, ließ Pfarrer Josef Strobel (1935–1952) anfertigen. Während seiner Amtszeit wurde das Vesperbild in die Kapelle St. Anna an der Nordseite der Kirche versetzt. Vgl. dazu Haller (1949), S. 14.

54 Sandstein, die Thronbank und die Marienfigur bis zum Nacken hinten hohl. Breite: 73 cm, Tiefe: 31 cm. Die Fassung ist neuzeitlich. Der Erhaltungszustand ist insgesamt gut. Abgebrochen sind die hintere untere Ecke der Thronbank und der linke Rand des Kopfschleiers Mariens. In Gips wurde der Bereich ergänzt, wo sich vermutlich der rechte Schuh befand. Der abgebrochene

rechte Unterschenkel der Christusfigur wurde in Holz ergänzt und mit dem linken Unterschenkel mit einem Eisendübel verbunden. Der linke Fuß ist in Holz nachgeschnitzt. In einem ockerfarbigen Stein (Ziegelstein/ roter Sandstein/ Ton?) wurde der rechte Daumen ergänzt.

55 Beispielsweise das Vesperbilder im Diözesanmuseum in Münster, im Westfälischen Landesmuseum Münster (Holz, Inv.-Nr. E 177 WLM), in St. Ursula in Köln und im Liebieghaus in Frankfurt am Main (Inv. Nr. 117).

56 Zu den ältesten Beispielen gehören Miniaturen mit der Beweinung Christi in den Petites Heures von Jean de Berry von 1375/1380 (Paris, Bibliothèque Nationale de France; Ms. lat. 18014, fol. 286) und in den Grandes Heures (Paris Bibliothèque Nationale de France, Ms. Lat. 919, fol. 77).

57 Nienborg, Pfarrkirche St. Petrus und Paulus. Zur Datierung des Vesperbildes: Karrenbrock, Reinhard: Westfälische Steinskulptur des späten Mittelalters 1380–1540 (Kat. Ausstellung Unna 1992), S. 10 und Ders.: Anmut in Stein. Ein westfälisches Vesperbild des späten Mittelalters, in: Das Münster 53, Karrenbrock (2000), S. 144–147.

58 Legner, Anton: Gotische Bildwerke aus dem Liebieghaus, Frankfurt am Main 1966 (Nr. 8).

59 Solche Faltenmotive sind zum Beispiel in den Petites Heures von Jean de Berry zu finden. Ähnliche Faltenmotive zeigen die um 1375 entstandene Madonna in der Kapelle Notre-Dame der Kathedrale Saint-Just in Narbonne, eine Krönung Mariens vom Grabmal des Kardinals Philippe Cabassole aus der Chartreuse de Bonpas (1372–1377).

60 Mainz, Karmeliterkirche, um 1390, roter Sandstein, Höhe: 151 cm und Nürnberg, Germanisches Nationalmuseum, Inv. Nr. Hz 37, Kapsel 559.

61 Als Beispiele können genannt werden: ein Blatt im Ambraser Skizzenbuch, Kunsthistorisches Museum Wien, Kunstkammer (Inv. Nr. KK 5003), das Altarbild mit der Kreuzigung aus Zátoň (National Galerie Prag, Inv. Nr. DO 215-217) und der als Relief gearbeitete Schlussstein mit dem Vera Icon im nördlichen Seitenschiff der ehemaligen Benediktinerklosterkirche in Kastl. Ein bildhauerisches Beispiel ist eine Tonskulptur eines Vera Icon aus der Zwickauer Stadtpfarrkirche St. Marien (um 1420), das sich bis zu seiner Zerstörung im Jahre 1945 im Dresdner Museum des Sächsischen Altertumsvereins befand (Abb. 46 in: Kammel, Frank Matthias: Die Apostel aus St. Jakob. Nürnberger Tonplastik des Weichen Stils [Kat. Ausstellung Nürnberg 2001/2002], Nürnberg 2002, S. 43–44).

62 Weißer Kalkstein, vollplastisch. Höhe: 117 cm, Breite: 67 cm, Tiefe: 50 cm. Es haben sich nur winzige Reste verschiedener Fassungen erhalten. Bis auf den nachträglich um das Gesicht abgearbeiteten Mantel ist der Erhaltungszustand gut. Kürzlich wurde das Vesperbild in einer Kapelle des Kreuzgangs aufgestellt. Zuvor befand es sich in der Kapelle St. Agatha unterhalb der Nonnenempore. Möglicherweise war es ursprünglich für die dortige Begräbnisstätte der Wittelsbacher bestimmt, wo 1646 vor der Tumba des Herzogs Ludwig auf dem Seelenaltar ein *sonders schönes* Vesperbild genannt wird (Mader [1927], S. 230). Literatur: Mader, Felix: Die Kunstdenkmäler von Niederbayern 4, 16: Stadt Landshut, München 1927, S. 230, Abb. 173; Hoffmann, Richard: Seligenthal, eine Heimat der Kunst im Wandel von sieben Jahrhunderten, in: Cistercienserinnenabtei Seligenthal in Landshut, Seligenthal 1932, S. 119–158, hier 139; Spitzelberger, Georg: Landshut-Seligenthal, Regensburg 2000, S. 15; Kobler, Friedrich: Mittelalterliche Werke der bildenden Künste im Kloster Seligenthal, in: seligenthal.de. Andersleben seit 1232, Landshut 2008, 141–161, hier 149; Kvapilová, Ludmila: Die Steinsskulptur um 1400 in der Oberpfalz, in: VHVO 150 (2010), S. 301–347, hier: 307–314.

63 Die Bezeichnung *pietà corpusculum* stammt von Kalinowski, Lech: Geneza Piety średniowiecznej, in: Polska Akademia Umiejętności, Prace komisji historii sztuki 10 (1953), S. 153–260 und ist mit dem Typus mit kindhaft kleinem Körper Christi gleichzusetzen. Zu diesem Typus bereits Passarge, Walter: Das deutsche Vesperbild im Mittelalter, Köln 1924, S. 51; Reiners-Ernst, Elisabeth: Das freudvolle Vesperbild und die Anfänge der Pieta-Vorstellung, München 1939, S. 73 und Lill, Georg: Die früheste deutsche Vespergruppe, in: Cicerone 16 (1924), S. 660–662.

64 Der stilistische, durch Mitglieder der Parlerfamilie bedingte Austausch zwischen den Bauhütten in Schwäbisch Gmünd (Hl.-Kreuz-Münster) und in Nürnberg (kaiserliche Stiftskirche Unserer Lieben Frau) wurde in der kunsthistorischen Forschung häufig diskutiert. Im Anschluss an Schmidt, Gerhard: Peter Parler und Heinrich IV. Parler als Bildhauer, in: Gotische Bildwerke und ihre Meister, Wien/Köln/Weimar 1992, S. 175–228 schlägt Schurr (2006), 49–59 vor, dass der Gmünder Baumeister Heinrich Parler mit dem Bau der Nürnberger Frauenkirche von Karl IV. beauftragt wurde, jedoch schickte er dorthin seinen Sohn Peter als Parlier. Roller, Stefan: Die Nürnberger Frauenkirche und ihr Verhältnis zu Gmünd und Prag, in: Parlerbauten. Architektur, Skulptur, Restaurierung. Internationales Parler-Symposium Schwäbisch Gmünd 17.–19. Juli 2001, Stuttgart 2004, S. 229–238 sieht hingegen keine so große Ähnlichkeiten zwischen den Skulpturen in Schwäbisch Gmünd und Nürnberg, die für denselben Bildhauer sprechen würden.

65 Der Bau des Augsburger Domchores schreibt Schurr, Marc Carl: Die Erneuerung des Augsburger Domes im 14. Jahrhundert und die Parler, in: Kaufhold, Martin (Hrsg.), Der Augsburger Dom im Mittelalter, Augsburg 2006, S. 49–59, hier: 57, 58 dem Baumeister Heinrich Parler aus Schwäbisch Gmünd zu.

66 Kobler (2008), S. 141–161.

67 Hoffmann / Mader (1910), S. 49.

68 Abgebildet bei Mader (1909), S. 74.

69 Vergleiche das Steinmetzzeichen 38 auf S. 37 bei Vítovský, Jakub: K datování, ikonografii a autorství Staroměstské mostecké věže [Zur Datierung, Ikonografie und Autorschaft des Prager Brückenturm], in: Průzkumy památek II (1994), S. 15–44. Dieses ist mehrfach am Brückenturm in der Höhe von 1 bis 3 m zu finden, also innerhalb des Bauabschnittes, der zwischen 1373 und 1377 entstand sowie an manchen Strebepfeilern im Chor der Prager Kathedrale aus der Zeit von 1371 bis 1385. – Jakub Vítovský, Národní památkový ústav v Praze [Nationaldenkmalsinstitut Prag], verglich auf meine Anfrage hin das Steinmetzzeichen in Nabburg mit demjenigen in Prag und kam zum Schluss, dass sowohl die Proportionen als auch die Handschrift übereinstimmen. Peter Chotěbor, Správa Pražského hradu [Verwaltung der Prager Burg], bemerkt, dass die Bearbeitung der Steinquader in Prag anderer Art ist als in Nabburg. Petr Chotěbor und Jakub Vítovský sind sich darin einig, dass bei einem solch einfachen Steinmetzzeichen nicht zwangsläufig eine Übereinstimmung mit einem ähnlichen Steinmetzzeichen aus Prag gefolgert werden kann. Bei Petr Chotěbor und Jakub Vítovský bedanke ich mich für ihre Auskünfte und wertvolle Hinweise ganz herzlich.

70 Der Kopftypus mit einer additiven, perückenartigen Darstellung des Haares und einer überdimensionierten Scheitelpartie findet sich bereits Anfang des 15. Jahrhunderts in der französischen und böhmischen Malerei und 1410 bis 1430 auch in der Skulptur. Als Beispiele der Malerei können der segnende Christus des Triptychons aus dem Augustinerchorherrenstift in Raudnitz in der Nationalgalerie in Prag, um 1410 und eine Szene mit dem vor der stillenden Madonna betenden Herzog von Berry in den Très Belles Heures de Notre-Dame, Brüssel, Bibliothèque royale, ms. 11060–11061, fol. 10–11, vor 1403) genannt werden. Ein bildhauerisches Beispiel, das dem Nabburger Schlussstein nahesteht, findet sich in einem Christuskopf aus Ton im Germanischen Nationalmuseum (Inv. Nr. Pl.O.330, um 1430).

71 May-Schillok, Bettina: Quellenforschung zur Baugeschichte. Ehemalige Spitalkirche und angrenzende Wohnbebauung (maschinenschriftliches Manuskript im Stadtarchiv Nabburg), 1992, S. 1 und Dies.: Quellenforschung zur Baugeschichte. Sog. Zehentscheune und ehemaliger katholischer Pfarrhof in der Schmiedgasse 23 (Manuskript im Stadtarchiv Nabburg), 1996, S. 5

72 Nach erfolgter Gründung des Spitals ist in dessen Kirche oder in der Kirche St. Johannes für Johannes Zenger ein Jahrtag zu halten. Vgl. Stadtarchiv Nabburg, Gemeindeurkunden 1319, Testament des Johannes Zenger vom 9. September 1412, Sandner (1992/1993), S. 107, Nr. 140; Kvapilová (2010), S. 304.

73 Stadtarchiv Nabburg, Gemeindeurkunden 1325, Gegenbrief des Niklas Schramm von 15. März 1423, Sandner (1992–1993), 130, Nr. 168.

74 May-Schillok (1992), S. 1. Die Gleichsetzung der Spitalkirche mit der als bereits bestehend erwähnten Kapelle *am Rossmarkt* kann ausgeschlossen werden, da sich diese Bezeichnung auf den Platz vor dem Obertor bezieht.

75 Für diese Auskunft bedanke ich mich bei Herrn Dr. Mathias Hensch, Regensburg.

76 Die Figuren wurden vom Restaurator des Diözesanmuseums Regensburg, Rudolf Rappenegger, jeweils aus drei Bruchstücken zusammengesetzt und sind seit März 2009 im Stadtmuseum Zehentstadel ausgestellt. Für diesen Hinweis danke ich Herrn Raphael Haubelt, Heimatpfleger von Nabburg. Die Figuren wurden von Dr. Friedrich Fuchs vom Diözesanmuseum begutachtet: Fuchs, Friedrich: Ortstermin in Nabburg am 1. März 2007 (Gutachten vom 6. März 2007).

77 Beispielsweise die Grabfigur des Přemysl Ottokar I. in einer der Chorumgangskapellen der Prager Kathedrale.

78 Staatsarchiv Amberg, Amt Nabburg 786, Inventar der Kirche St. Johannes in Nabburg.

79 Im 1910 verfassten, der Stadt Nabburg gewidmeten Band der Kunstdenkmäler Bayerns wird das Vesperbild nicht erwähnt.

80 StAAm, Amt Nabburg 786, Inventar der Kirche St. Johannes in Nabburg. Zitieren bereits Haller (1949), S. 8 und Dausch, Ernst: Nabburg. Geschichte, Geschichten und Sehenswürdigkeiten einer über 1000 Jahre alten Stadt, Regensburg 1998, S. 173.

81 Am 9. November 1391 wird eine *unser frawn meß* in St. Johannes genannt (Sandner, Bertram: Regesten der Urkunden aus dem Stadtarchiv Nabburg, Bd. I, Nr. 1-443, 1992/1993, S. 65, Nr. 86). Am 21. Juli 1414 wird Jörg Rayner als Kaplan dieser Messe und als Nachfolger des verstorbenen Priesters Hans der Schad erwähnt (Sandner [1992/1993], S. 112, Nr. 145). In späteren Urkunden wird als Stifter der Frauenmesse Conrad Rayner genannt (Sandner [1992/1993], S. 97 und 129).

82 Das Abhalten von Totenmessen bei Altären mit einem Vesperbild oder die Aufstellung eines Vesperbildes speziell zu diesem liturgischen Zweck ist urkundlich überliefert. Vgl. dazu Kvapilová (2007), S. 451–452.

83 Bosl, Karl: Das Nordgaukloster Kastl, in: VHVO 89 (1939), S. 4–188, hier: 111.

84 Bosl (1939), 125 und Hemmerle, Josef: Kastl, Die Benediktinerklöster in Bayern, München 1970. Die Reichsunmittelbarkeit des Klosters wurde von den Wittelsbachern nie anerkannt, und 1480 wurde sie dem Kloster wieder entzogen.

85 Buchberger, Michael: Kastl, in: Lexikon für Theologie und Kirche, Bd. 5, Freiburg im Breisgau 1933, Sp. 864. Weitere Literatur zu Kastl: Weißenberger, P. Paulus: Zur Geschichte des Benediktinerklosters Kastl/Oberpfalz im 14.–15. Jahrhundert, in: Zeitschrift für bayeri-

sche Kirchengeschichte 19/20 (1950/1951), S. 101–106; Hemmerle (1970); Körner, Hans-Michael / Schmid, Alois (Hrsg.): Kastl, in: Handbuch der historischen Städte, Bayern, Bd. 1, Stuttgart 2006, S. 368–371; Binder, Armin: »In der Liber vill, vill, unzelich vill Puch«. Das Benediktinerkloster Kastl und seine Bibliothek, in: Bibliothekforum Bayern 34, 2006, S. 74–91.

86 In den Nürnberger Kirchen St. Lorenz (Schlusssteine der um 1390 errichteten Seitenkapellen) und St. Sebald (z. B. der Schlussstein mit hl. Sebaldus im Ostchor) und im Chor der ehemaligen, heute nur noch als Ruine erhaltenen Spitalkirche in Lauf.

87 Sandstein, Höhe: 130 cm. Abgebildet bei Mader, Felix / Hofmann, Richard / Herrmann, Friedrich: KDB 2, 17: Bezirksamt Neumarkt, München 1909, S. 171, Abb. 120. Die Stifterfiguren standen zuvor in der Marien- bzw. Stifterkapelle.

88 Braun, Johannes: Nordgauchronik von Johannes Braun, Pastor und Superintendent zu Bayreuth, Anno 1648, Pfalzgraf Christian August gewidmet, ediert durch Alfred Eckert, Hersbruck 1993, S. 61.

89 Martin, Kurt: Die Nürnberger Steinplastik im XIV. Jahrhundert, Berlin 1927, S. 155 (Kat. Nr. 229); Schnell, Hugo: Kastl im Lauterachtal, München 1958; Schnell, Hugo / Krauß, Ludwig: Kastl im Lauterachtal, Regensburg 1997; Conrad, Mathias: Stifterfiguren in der Klosterkirche zu Kastl, in: Der Eisengau 10/1998 (Sonderband), S. 57–60; Hubel, Achim: Regensburg, Dom, Westportal, in: Legner, Anton (Hrsg.), Die Parler und der Schöne Stil 1350–1400 (Kat. Ausstellung Köln 1978), Köln 1978, Bd. 1, S. 389–392, hier: 390.

90 Prag, Nationalgalerie, Archiv, Codex Heidelbergensis, AA 2015, fol. 4 Chus. Lit.: Friedl, Antonín: Mikuláš Wurmser. Mistr královských portrétů na Karlštejně, Prag 1956, Tafel 38–78.

91 Diese Ärmelform entspricht etwa Figuren des Tympanons des Kölner Petersportals (um 1380) oder dem Vesperbild in Seligenthal.

92 Madonnen in der Karmeliterkirche in Mainz und ihr verwandte Madonnen aus der Korbgasse (heute Mittelrheinisches Landesmuseum in Mainz) und aus dem Münster in Dieburg (Hessisches Landesmuseum in Darmstadt) aus der Zeit um 1390.

93 Als apokalyptische Frau wird Maria beispielsweise am Schlussstein der von Karl IV. gestifteten Nürnberger Frauenkirche (kurz vor 1358), in einer Glasmalerei der Stadtkirche in Hersbruck (um 1370), am Schlussstein aus der Metzer Coelestinekirche in den Musées de Metz (1371–1376) und in den Wandmalereien der Marienkirche auf der Burg Karlstein (kurz vor 1362/1363) dargestellt. Die Letztere berührt ihr Kind, wie die Kastler Madonna, mit der im Mantelstoff verhüllten Hand.

94 In der böhmischen Malerei und Skulptur kommt das Motiv am häufigsten in den 1360 bis 1370er Jahren vor, ist aber auch für den Schönen Stil charakteristisch. Vgl. die thronende Madonna der Votivtafel des Prager Erzbischof Johann Očko von Wlašim oder die geschnitzten thronenden Madonnen der 1360er Jahren (in Bečov und Hrádek).

95 Z.B. Kapitelsäle in Wells, Salisbury, York und in Westminster. In Prag waren auf einer Stütze die 1360 begonnene Wieskirche St. Maria (Na trávníčku), vermutlich auch die Stiftskirche der Augustinerchorherren auf dem Karlov (1350 bis 1377) und die später abgebrochene Fronleichnamskirche (Božího těla, 1382–1393) am Karlsplatz gewölbt. In Deutschland wurde auf einen Mittelpfeiler z. B. um 1350 der Kapitelsaal des Zisterzienserklosters in Eberbach gewölbt.

96 Hoffmann / Mader (1909), S. 153 und 159 und Mader (1909), S. 31.

97 Inv.-Nr. VP 3, Pläner Kalk, Höhe: 91,5 cm.

98 Roter Sandstein, 100 x 80 cm. Die Nasenspitze und drei Finger der linken Hand fehlen, zahlreiche Bestoßungen finden sich ferner auf der Dornenkrone und den Mantelfalten. Literatur: Hoffmann / Mader (1909), S. 204.

99 Hager, Georg: Die Kunstdenkmäler von Oberpfalz & Regensburg 2, 2: Bezirksamt Neunburg v. W., München 1906, S. 4; Männer (1998), S. 22.

100 Hager (1906), S. 26; Männer, Theo: Der Stiftungsakt, in: 600 Jahre Spitalstiftung in Neunburg vorm Wald, Neunburg vorm Wald 1998, S. 23–29, hier: 23. Außer der Pfalzgräfin begegnet in den Urkunden als Stifter der Kapelle Heinrich Nothaft. Dazu Wiesneth, Rudolf: Pfarrei Neunburg vorm Wald, in: Kirchenführer des Dekanats, Regensburg 1988, S. 16–42, hier: 16.

101 Hager (1906), S. 4.

102 Nutzinger, Wilhelm: Neunburg vorm Wald, in: Historischer Atlas von Bayern, Teil Bayern, Heft 52, München 1982, S. 100.

103 Zwei Jahre nach dem Abbruch des gotischen Chors von 1965 wurde die Kirche dem hl. Josef geweiht.

104 Vgl. dazu Hager (1906), S. 37; Wiesneth (1988), S. 16–42, hier: 31 und Männer (1998), S. 23–29.

105 Hager (1906), S. 38; Wiesneth (1988), S. 31; Männer (1998), S. 27.

106 Hoffmann / Mader (1909), S. 12, 18.

107 Für diese Auskunft bedanke ich mich bei Frau Petra Henseler, Leiterin des Stadtmuseums in Neumarkt.

108 Vgl. dazu Geiger, Karin: Studien zur Architektur der gotischen Pfarrkirche St. Johannes in Neumarkt, Magisterarbeit Regensburg 2003, S. 56.

109 Geiger (2003), S. 69. Ferner weist Geiger auf der S. 59 auf Beziehungen des Südportals in Neumarkt zum Brautportal der Kirche St. Sebald in Nürnberg und auf der S. 56 auf Beziehungen zwischen dem Westportal der Neumarkter Pfarrkirche und den Weltgerichtsportalen von St. Lorenz und St. Sebald in Nürnberg hin.

110 Auf einer solchen Konsole steht beispielsweise die hl. Katharina am nördlichen Portal der Kirche St. Sebald (1320/1330).

111 Abgebildet sind die Regensburger Konsolen bei Fuchs, Friedrich: Das Hauptportal der Regensburger Domes, Regensburg 1990, S. 151, Abb. 92 und 93.

112 Hager, Georg / Lill, Georg: Die Kunstdenkmäler von Oberpfalz & Regensburg 2, 19: Bezirksamt Sulzbach, München 1910, S. 103.

113 Vgl. Stafski (1978), S. 364 datiert die Figur um 1380, S. 364; Fuchs, Friedrich: Spiegelungen der Gotik aus Prag und Böhmen, in: Gotika v západních Čechách (1230–1530). Sborník příspěvků z mezinárodního vědeckého symposia. Věnováno k 70. Narozeninám Prof. PhDr. Jaromíra Homolky, DrSc. (Gotik in Westböhmen. Ein Sammelband der Beiträge des internationalen wissenschaftlichen Symposiums zum 70. Geburtstag von Prof. Jaromír Homolka), Prag 1998, S. 202–214, hier: 203, um 1380/1390; Fajt, Jiří: Die Oberpfalz – ein neues Land jenseits des böhmischen Waldes, in: Ders. (Hrsg.), Karl IV. Kaiser von Gottes Gnaden (Kat. Ausstellung New York/Prag 2005/2006), München/Berlin 2006, S. 326–335, hier: S. 331 um 1370.

114 Die rechte Hand und der Schwert sind Ergänzungen des 20. Jahrhunderts. Die Chronik von Johannes Braun von 1648 nennt einen »Spies« in der rechten Hand (Hager / Lill 1910, S. 77).

115 Hager / Lill (1910), S. 77.

116 Laut der Bauinschrift am Strebepfeiler des Langhauses begann 1412 die zweite Bauphase der Marienkirche, während der das dreischiffige Langhaus errichtet wurde (Hager / Lill (1910), S. 80 und Hartmann, Johannes / Vogl, Elisabeth / Lommer, Markus: Sehenswert. Geschichte und Sehenswürdigkeiten der Herzogstadt Sulzbach-Rosenberg, Sulzbach-Rosenberg 2008, S. 11.

117 Hager / Lill (1910), S. 85.

118 Hoffmann, Richard / Hager, Georg: Die Kunstdenkmäler von Oberpfalz & Regensburg 2, 6: Bezirksamt Cham, München 1906, S. 5. Bereits 1340 fiel Cham an Ludwig der Bayer und wurde 1352 an die Pfalzgrafen verpfändet.

119 Das Relief mit der Kreuzigung am Chorpolygon der 1610 erbauten Wallfahrtskirche Hl. Kreuz in Furth im Wald gehört der Mitte des 14. Jahrhunderts an. Vgl. dazu Hoffmann / Hager (1906), S. 98.

120 Hoffmann / Hager (1906), S. 30. Vermutlich Sandstein. Bis auf Ergänzungen im unteren Bereich und der linken Gesichtspartie vom Christuskopf ist das Relief gut erhalten.

121 Hoffmann / Hager 1906, S. 30 und Piendl, Erich: Stadtpfarrkirche St. Jakob. Mittelpunkt der Stadt Cham, Regensburg 2011, S. 10.

122 Vgl. Hoffmann / Hager (1906), S. 34.

123 Stadtarchiv Cham, Spitalplatz 22, Stein, Höhe: ca. 120 cm. Vgl. Hoffmann / Hager (1906), S. 34.

124 Hofmann / Hager (1906), S. 34; Brunner, Johann: Geschichte der Stadt Cham, Cham 1919, S. 164.

125 Für die Hilfe beim Lesen der Inschrift, wie auch weitere wertvolle Hinweise über die hier besprochenen Reliefs, danke ich Herrn Timo Bullemer, Stadtarchiv Cham.

126 Stadtarchiv Cham, Stein (vermutlich Granit oder ein grobkörniger Kalksandstein), H. 73 cm, B. 64 cm. Brunnendorf befand sich früher außerhalb der Stadtmauer. Vgl. auch Hoffmann / Hager (1906), S. 42.

127 H. 31 cm, B. 75 cm.

128 Hoffmann / Hager (1906), S. 34.

129 Vgl. Hoffmann / Hager (1906), S. 42.

130 Vgl. Hoffmann / Hager (1906), S. 42.

131 Hoffmann / Hager (1906), S. 82.

132 Mader, Felix: Die Kunstdenkmäler von Oberpfalz & Regensburg 2, 9: Bezirksamt Neustadt an der Waldnaab, München 1907, S. 5.

133 Sandstein, Höhe: 75 cm, Breite: 60 cm. Literatur: Mader (1907), S. 134, Abb. 102.

134 Zur Wiederaufbau der Kirche St. Michael vgl. Hensch, Mathias: Archäologische Untersuchungen zur Baugeschichte der St. Michaels-Kirche von Weiden in der Oberpfalz, in: Beiträge zur Archäologie in der Oberpfalz und Regensburg 8, 2008, S. 325–356, hier 329 und 354.

135 Stadtmuseum Weiden. Roter Sandstein, abgebrochen sind der Kopf und Füße Christi und der Kopf Mariens. Höhe: 50 cm, Breite: 44 cm, Tiefe: 10 cm. Mader (1907), S. 140 erwähnt das Relief beim Eingang der Friedhofskirche, die er jedoch als Hl. Kreuz bezeichnet.

136 Stein, Höhe: ca. 60 cm. Mader (1907), S. 151.

137 Mader (1909), S. 113.

138 Pommersfelden, Gräfliche Schlossbibliothek, cod. 215, fol 165. Suckale, Robert: Die Hofkunst Kaiser Ludwigs des Bayern, München 1993, S. 139, Abb. 123 vermutet den Sitz der Werkstatt in Nürnberg.

139 Vgl. dazu Mader (1909), S. 162.

140 Bayerische Staatsbibliothek, clm 6908, fol. 78. Abgebildet bei Suckale (1993), S. 136, Abb. 119.

141 Mader (1909), S. 167.

142 Wolfhard Reich wird 1382 als verstorben erwähnt. Ursprünglich handelte sich um eine Kapelle des Frauensiechenhauses, die später zur Friedhofskirche St. Katharina wurde; vgl. Mader (1909), S. 48.

143 Filialkirche Mariä Heimsuchung, Stein, Höhe: 117 cm, Abb. 4 in: Hoffmann / Mader (1910), S. 14.

144 Martin (1927), S. 137, 138 (Kat. Nr. 12 und 22).

145 In der Außennische am Chor der Friedhofskirche St. Anna. Stein, Höhe: ca. 100 cm (Hager [1906], S. 19).

146 Pfarrkirche St. Leonhard in Waltersberg (ca. 10 km südlich von Neumarkt i. d. Opf.); Sandstein, Höhe: 180 cm; wohl aus der Kirche St. Lorenz in Berching (Hager [1906], S. 156, Abb. 135).

147 Martin (1927), S. 148 (Kat. Nr. 161), Abb. 290; S. 147 (Kat. Nr. 153), Abb. 276; 139 (Kat. Nr. 29), Abb. 197 (Kurt Martin schreibt die Figur auf dem Sakraments-

schrank der III. Gruppe der Sebalder Ostchorplastik und jene im Chor der Frauenkirche dem Hauptmeister des Frauenkirchenchors zu). Über die Figuren des Schmerzensmanns siehe Weilandt, Gerhard, Die Sebalduskirche in Nürnberg. Bild und Gesellschaft im Zeitalter der Gotik und Renaissance, Petersberg 2007, S. 85–109. – Zu den ältesten Skulpturen des Schmerzensmanns in Nürnberg gehören der in einen sehr langen, sich über den Sockel stauenden Mantel gekleidete Schmerzensmann an der nördlichen Außenwand der Kirche St. Lorenz, deren Mittelschiff um 1350 fertig gebaut wurde. Von 1350 bis 1358 entstand der Schmerzensmann im Chor der Frauenkirche. In der Länge des Mantels, der nur bis zur Mitte der Unterschenkel Christi reicht, folgt diesem die Figur an der Sakramentsnische im Ostchor des Sebalduskirche (vor 1374).

148 Weilandt (2007), S. 85.

149 Weilandt (2007), S. 91, Anm. 43 an der S. 436.

150 Bürger, Stefan: Nürnberg, Pfarrkirche St. Sebald (Kat. Nr. 66), in: Klein, Bruno (Hrsg.), Geschichte der bildenden Kunst in Deutschland III: Gotik, München 2007, S. 301.

151 Bürger, Stefan: Nürnberg, Pfarrkirche, ehem. Kaiserliche Stiftskirche Unser Lieben Frau (Kat. Nr. 65), in: Klein, Bruno (Hrsg.), Geschichte der bildenden Kunst in Deutschland III: Gotik, München 2007, S. 300.

152 Bürger (2007), S. 301.

153 Figuren der heiligen Apostel im Chor und im Mittelschiff (um 1380).

154 Wohl unter der Leitung des Architekten Heinrich Beheim d. Ä., der auch den Bau des Ostchores der Kirche St. Sebald geleitet hat. Vgl. dazu Martin (1927), S. 107; Chapuis, Julien: in: Fajt, Jiří (Hrsg.), Karl IV. Kaiser von Gottes Gnaden (Kat. Ausstellung Prag 2006), München/Berlin 2006, S. 392 (Kat. Nr. 130) und Lutz, Gerhard, Schöner Brunnen, in: Klein, Bruno (Hrsg.): Geschichte der bildenden Kunst in Deutschland 3: Gotik, München 2007 (Kat. Nr. 136), S. 388–389.

155 Mit den böhmischen Einflüssen in Skulptur in Bayern setzte ich mich ausführlich in meiner Dissertation über die Vesperbilder in Bayern von 1380 bis 1430 auseinander.

156 Vgl. dazu Bräutigam, Günther: Gmünd – Prag – Nürnberg. Die Nürnberger Frauenkirche und der Prager Parlerstil vor 1360, in: Jahrbuch der Berliner Museen 3 (1961), Heft 1, S. 38–75 und Bürger (2007), S. 300.

LITERATURVERZEICHNIS

Ungedruckte Quellen:

StAAm, Amt Nabburg 786, Inventar der Kirche St. Johannes in Nabburg.

StANab., Gemeindeurkunden 1319, Testament des Johannes Zenger von 9. September 1412.

StANab., Gemeindeurkunden 1325, Gegenbrief des Niklas Schramm von 15. März 1423.

Verwendete Literatur:

Arens, Andrea: Die Werkstatt der Mainzer Kreuzzeptermadonna, in: Gutenberg. aventur und kunst. Vom Geheimunternehmen zur ersten Medienrevolution (Kat. Ausstellung Mainz 2000), S. 486–491.

Arens, Fritz: Die Mainzer Kreuzzepter-Madonnen, in: Denkmalpflege in Rheinland-Pfalz, Festschrift für Werner Bornheim gen. Schilling, Mainz 1980, S. 85–96.

Bartlová, Milena: Die Skulptur des Schönen Stils in Böhmen, in: Gotik. Prag um 1400 (Kat. Ausstellung Wien 1990), S. 81–86.

Beck, Herbert / Bredekamp, Horst: Die mittelrheinische Kunst um 1400, in: Beck, Herbert, Beeh, Wolfgang / Bredekamp Horst (Hrsg.), Kunst um 1400 am Mittelrhein (Kat. Ausstellung Frankfurt am Main 1975), S. 30–109, hier: 56–62.

Beeh, Wolfgang: Muttergottes aus der Korbgasse in Mainz, in: Die Parler und der Schöne Stil 1350–1400 (Kat. Ausstellung Köln 1978), Bd. 1, S. 254.

Binder, Armin: »In der Liber vill, vill, unzelich vill Puch«. Das Benediktinerkloster Kastl und seine Bibliothek, in: Bibliothekforum Bayern 34, 2006, S. 74–91.

Bobková, Lenka: Soupis českých držav v Horní Falci a ve Francích za vlády Karla IV., in: Sborník archivních prací 30 (1980), S. 169–228.

Bobková, Lenka: Böhmische Besitztümer in der Oberpfalz zur Zeit Wenzel IV., in: Treffen an der Grenze. Böhmisch-Oberpfälzer Archivsymposium 1994, Ústí nad Labem 1997, S. 11–17.

Bosl, Karl: Das Nordgaukloster Kastl, in: VHVO 89 (1939), S. 4–188.

Börger, Hans: Grabdenkmäler im Maingebiet vom Anfang des XIV. Jahrhunderts bis zum Eintritt der Renaissance (Inaugural-Dissertation Halle an der Saale), Leipzig 1907.

Braun, Johannes: Nordgauchronik von Johannes Braun, Pastor und Superintendent zu Bayreuth, Anno 1648, Pfalzgraf Christian August gewidmet, ediert durch Alfred Eckert, Hersbruck 1993.

Bräutigam, Günther: Gmünd – Prag – Nürnberg. Die Nürnberger Frauenkirche und der Prager Parlerstil vor 1360, in: Jahrbuch der Berliner Museen 3 (1961), Heft 1, S. 38–75.

Brunner, Johann: Geschichte der Stadt Cham, Cham 1919.

Buchberger, Michael: Kastl, in: Lexikon für Theologie und Kirche, Bd. 5, Freiburg im Breisgau 1933, Sp. 864.

Bürger, Stefan: Nürnberg, Pfarrkirche, ehem. Kaiserliche Stiftskirche Unser Lieben Frau (Kat. Nr. 65), in: Klein, Bruno (Hrsg.), Geschichte der bildenden Kunst in Deutschland III: Gotik, München 2007, S. 300.

Bürger, Stefan: Nürnberg, Pfarrkirche St. Sebald (Kat. Nr. 66), in: Klein, Bruno (Hrsg.), Geschichte der bildenden Kunst in Deutschland III: Gotik, München 2007, S. 301.

Bürger, Stefan: Amberg, Pfarrkirche St. Martin (Kat. Nr. 86), in: Klein, Bruno (Hrsg.), Geschichte der bildenden Kunst in Deutschland III: Gotik, München 2007, S. 323.

Chapuis, Julien: Schöne Brunnen, in: Fajt, Jiří (Hrsg.), Karl IV. Kaiser von Gottes Gnaden (Kat. Ausstellung Prag 2006), München/Berlin 2006, S. 392 (Kat. Nr. 130).

Codreanu-Windauer, Silvia / Laschinger, Johannes / Scharf, Heinrich: Amberg: Vom bambergischen Dorf zur wittelsbachischen Stadt, in: Amberg und das Land an Naab und Vils, Stuttgart 2004, S. 66–75.

Conrad, Mathias: Stifterfiguren in der Klosterkirche zu Kastl, in: Der Eisengau 10/1998 (Sonderband), S. 57–60.

Conrad, Mathias: Tumba des Rupert Pipan in der Amberger Martinskirche, in: Der Eisengau 11 (1999), S. 18–22.

Conrad, Mathias: St. Wenzel an der Sulzbacher Stadtpfarrkirche, in: Der Eisengau 11 (1999), S. 76–79.

Dausch, Ernst: Nabburg. Geschichte, Geschichten und Sehenswürdigkeiten einer über 1000 Jahre alten Stadt, Regensburg 1998.

Dobler, Gerald: Die gotischen Wandmalereien in der Oberpfalz, Regensburg 2002.

Fajt, Jiří: Die Oberpfalz – ein neues Land jenseits des böhmischen Waldes, in: Ders. (Hrsg.), Karl IV. Kaiser von Gottes Gnaden (Kat. Ausstellung New York/Prag 2005/2006), München / Berlin 2006, S. 326–335.

Friedl, Antonín: Mikuláš Wurmser. Mistr královských portrétů na Karlštejně, Prag 1956.

Fuchs, Friedrich: Das Hauptportal des Regensburger Domes, Regensburg 1990.

Fuchs, Friedrich: Spiegelungen der Gotik aus Prag und Böhmen, in: Gotika v západních Čechách (1230–1530). Sborník příspěvků z mezinárodního vědeckého symposia. Věnováno k 70. Narozeninám Prof. PhDr. Jaromíra Homolky, DrSc. (Gotik in Westböhmen. Ein Sammelband der Beiträge des internationalen wissenschaftlichen Symposiums zum 70. Geburtstag von Prof. Jaromír Homolka), Prag 1998, S. 202–214.

Fuchs, Friedrich: Ortstermin in Nabburg am 1. März 2007 (Gutachten vom 6. März 2007).

Geiger, Karin: Studien zur Architektur der gotischen Pfarrkirche St. Johannes in Neumarkt, Magisterarbeit Regensburg 2003.

Gimmel, Rainer Alexander: Das Tumbengrabmal für Pfalzgrafen bei Rhein und Herzog von Bayern Rupert genannt Pipan, in der Pfarrkirche St. Martin in Amberg, in: VHVO 146 (2006), S. 279–320.

Gröber, Karl: Die Plastik in der Oberpfalz, Augsburg 1924.

Hager, Georg: Die Kunstdenkmäler von Oberpfalz & Regensburg 2, 2: Bezirksamt Neunburg v. W., München 1906.

Hager, Georg: Die Kunstdenkmäler von Oberpfalz & Regensburg, 2, 5: Bezirksamt Burglengenfeld, München 1906.

Hager, Georg: Die Kunstdenkmäler von Oberpfalz & Regensburg 2, 12: Bezirksamt Beilngries, München 1908.

Hager, Georg / Lill, Georg: Die Kunstdenkmäler von Oberpfalz & Regensburg 2, 19: Bezirksamt Sulzbach, München 1910.

Halm, Philipp Maria: Studien zur Süddeutschen Plastik, Augsburg 1926.

Haller, Konrad: 600 Jahre Stadtpfarrkirche Nabburg, Fest- und Jubiläumsschrift, Nabburg 1949.

Hartmann, Johannes / Vogl, Elisabeth / Lommer, Markus: Sehenswert. Geschichte und Sehenswürdigkeiten der Herzogstadt Sulzbach-Rosenberg, Sulzbach-Rosenberg 2008.

Hemmerle, Josef: Kastl, Die Benediktinerklöster in Bayern, München 1970.

Hensch, Mathias: Archäologische Untersuchungen zur Baugeschichte der St. Michaels-Kirche von Weiden in der Oberpfalz, in: Beiträge zur Archäologie in der Oberpfalz und Regensburg 8, 2008, S. 325–356.

Hofmann, Friedrich Hermann: Die Kunstdenkmäler von Oberpfalz & Regensburg 2, 4: Bezirksamt Parsberg, München 1906.

Hoffmann, Richard / Hager, Georg: Die Kunstdenkmäler von Oberpfalz & Regensburg 2, 6: Bezirksamt Cham, München 1906.

Hoffmann, Richard / Mader, Felix: Die Kunstdenkmäler des Königreichs Bayern 2, 18: Bezirksamt Nabburg, München 1910.

Hoffmann, Richard: Seligenthal, eine Heimat der Kunst im Wandel von sieben Jahrhunderten, in: Cistercienserinnenabtei Seligenthal in Landshut, Seligenthal 1932.

Hölzle, Gerhard: Der guete Tod. Vom Sterben und Tod in Bruderschaften der Diözese Augsburg und Altbaierns, Augsburg 1999.

Hubel, Achim: Regensburg, Dom, Westportal, in: Legner, Anton (Hrsg.), Die Parler und der Schöne Stil 1350–1400 (Kat. Ausstellung Köln 1978), Köln 1978, Bd. 1, S. 389–392.

Janner, Ferdinand: Geschichte der Bischöfe von Regensburg, Bd. 3, Regensburg 1886.

Kalinowski, Lech: Geneza Piety średniowiecznej, in: Polska Akademia Umiejetności, Prace komisji historii sztuki 10 (1953).

Kammel, Frank Matthias: Die Apostel aus St. Jakob. Nürnberger Tonplastik des Weichen Stils (Kat. Ausstellung Nürnberg 2001/2002), Nürnberg 2002.

Karrenbrock, Reinhard: Westfälische Steinskulptur des späten Mittelalters 1380–1540 (Kat. Ausstellung Unna 1992).

Karrenbrock, Reinhard: Anmut in Stein. Ein westfälisches Vesperbild des späten Mittelalters, in: Das Münster 53 (2000), S. 144–147.

Kobler, Friedrich: Mittelalterliche Werke der bildenden Künste im Kloster Seligenthal, in: seligenthal.de. Andersleben seit 1232, Landshut 2008.

Körner, Hans-Michael / Schmid, Alois (Hrsg.): Kastl, in: Handbuch der historischen Städte, Bayern, Bd. 1, Stuttgart 2006, S. 368–371.

Kroos, Renate, in: Grabbräuche, Schmid, Karl / Wollasch, Joachim (Hrsg.), Memoria. Der geschichtliche Zeugniswert (Münstersche Mittelalter-Schriften 48), München 1984, S. 285–353.

Kurmann, Peter: »Stararchitekten« des 14. und 15. Jahrhunderts im europäischen Kontext, in: Rainer C. Schwinges, Christian Hesse, Peter Moraw (Hrsg.), Europa im späten Mittelalter. Politik – Gesellschaft – Kultur, München 2006, S. 539–558.

Kvapilová, Ludmila: Eine Pietà im Germanischen Nationalmuseum Nürnberg im Spannungsfeld vom Import und einheimischer Produktion, in: Umění 55 (2007) Heft 6, S. 442–458.

Kvapilová, Ludmila: Die Steinskulptur um 1400 in der Oberpfalz, in: VHVO 150 (2010), S. 301–347.

Kvapilová, Ludmila: Skulpturen aus der Spitalkirche in Nabburg und ihre Stellung in der Kunst in der Oberpfalz unter den Pfalzgrafen bei Rhein, in: Heimat Nabburg, Heimatkundlicher Arbeitskreis im Forum Nabburg (2012), S. 49–66.

Legner, Anton: Gotische Bildwerke aus dem Liebieghaus, Frankfurt am Main 1966.

Lill, Georg: Die früheste deutsche Vespergruppe, in: Cicerone 16 (1924), S. 660–662.

Lutz, Gerhard: Schöner Brunnen, in: Klein, Bruno (Hrsg.), Geschichte der bildenden Kunst in Deutschland 3: Gotik, München 2007, S. 388–389, Kat. Nr. 136.

Mader, Felix: Die Kunstdenkmäler von Oberpfalz & Regensburg 2, 9: Bezirksamt Neustadt an der Waldnaab, München 1907.

Mader, Felix: Die Kunstdenkmäler von Oberpfalz & Regensburg 2, 16: Stadt Amberg, München 1909.

Mader, Felix / Hofmann, Friedrich Herrmann: KDB 2, 17: Bezirksamt Neumarkt, München 1909.

Mader, Felix: Die Kunstdenkmäler von Niederbayern 4, 16: Stadt Landshut, München 1927.

Männer, Theo: Der Stiftungsakt, in: 600 Jahre Spitalstiftung in Neunburg vorm Wald, Neunburg vorm Wald 1998, S. 23–29.

Martin, Kurt: Die Nürnberger Steinplastik im XIV. Jahrhundert, Berlin 1927.

May-Schillok, Bettina: Quellenforschung zur Baugeschichte. Ehemalige Spitalkirche und angrenzende Wohnbebauung (maschinenschriftliches Manuskript im Stadtarchiv Nabburg), 1992.

May-Schillok, Bettina: Quellenforschung zur Baugeschichte. Sog. Zehentscheune und ehemaliger katholischer Pfarrhof in der Schmiedgasse 23 (Manuskript im Stadtarchiv Nabburg), 1996.

Mayr, Vincent: Studien zur Sepulkralplastik in Rotmarmor im bayerisch-österreichischem Raum 1360–1460 (Dissertation Universität München 1970), Bamberg 1972.

Müller-Luckner, Elisabeth: Nabburg, in: Historischer Atlas von Bayern 1981, Heft 51.

Nutzinger, Wilhelm: Neunburg vorm Wald, in: Historischer Atlas von Bayern, Teil Bayern, Heft 52, München 1982.

Paatz, Walter: Prolegomena zu einer Geschichte der deutschen spätgotischen Skulptur im 15. Jahrhundert, Heidelberg 1956.

Passarge, Walter: Das deutsche Vesperbild im Mittelalter, Köln 1924.

Piendl, Erich: Stadtpfarrkirche St. Jakob. Mittelpunkt der Stadt Cham, Regensburg 2011.

Pinder, Wilhelm: Die deutsche Plastik vom ausgehenden Mittelalter bis zum Ende der Renaissance I, Potsdam 1924.

Prechtl, Wolfgang: Aus Nabburgs kirchlicher Vergangenheit, in: Bayerland 41 (1930), S. 333–338.

Reiners-Ernst, Elisabeth: Das freudvolle Vesperbild und die Anfänge der Pieta-Vorstellung, München 1939.

Ritscher, Berta: Zur Vorgeschichte des Edelmannshofes in Perschen, in: VHVO 125 (1985), S. 349–371.

Roller, Stefan: Die Nürnberger Frauenkirche und ihr Verhältnis zu Gmünd und Prag, in: Parlerbauten. Architektur, Skulptur, Restaurierung. Internationales Parler-Symposium Schwäbisch Gmünd 17.–19. Juli 2001, Stuttgart 2004, S. 229–238.

Sandner, Bertram: Regesten der Urkunden aus dem Stadtarchiv Nabburg, Bd. I, Nr. 1–443, 1992/1993.

Schmidt, Gerhard: Peter Parler und Heinrich IV. Parler als Bildhauer, in: Gotische Bildwerke und ihre Meister, Wien / Köln / Weimar 1992.

Schmidt, Gerhard: Kunst um 1400, Forschungsstand und Forschungsperspektiven, in: Internationale Gotik in Mitteleuropa, Kunsthistorisches Jahrbuch Graz 24, 1990, S. 34–49.

Schnell, Hugo: Kastl im Lauterachtal, München 1958.

Schnell, Hugo/ Krauß, Ludwig: Kastl im Lauterachtal, Regensburg 1997.

Schurr, Marc Carl: Die Erneuerung des Augsburger Domes im 14. Jahrhundert und die Parler, in: Kaufhold, Martin (Hrsg.), Der Augsburger Dom im Mittelalter, Augsburg 2006, S. 49–59.

Spitzelberger, Georg: Landshut-Seligenthal, Regensburg 2000.

Stafski, Heinz: Hl. Wenzel, Sulzbach/Opf., St. Maria Himmelfahrt, in: Legner, Anton (Hrsg.), Die Parler und der Schöne Stil 1350–1400 (Kat. Ausstellung Köln 1978), Köln 1978, Bd. 1, S. 364.

Straub, Theodor: »Neuböhmen« in der Oberpfalz, in: Spindler, Max (Hrsg.), Handbuch der bayerischen Geschichte, Bd. II/2: Der Territorialstaat vom Ausgang des 12. Jahrhunderts bis zum Ausgang des 18. Jahrhunderts, München 1988, S. 223–225.

Suckale, Robert: Die Hofkunst Kaiser Ludwigs des Bayern, München 1993.

Suckale, Robert: Schöne Madonnen am Rhein, in: Ders. (Hrsg.), Schöne Madonnen am Rhein (Kat. Ausstellung Bonn 2009/2010), Leipzig 2009, S. 39–119.

Vítovký, Jakub: K datování, ikonografii a autorství Staroměstské mostecké věže [Zur Datierung, Ikonografie und Autorschaft des Prager Brückenturm], in: Průzkumy památek II (1994), S. 15–44.

Volkert, Wilhelm: Pfalz und Oberpfalz bis zum Tod König Ruprechts, in: Max Spindler (Hrsg.), Handbuch der bayerischen Geschichte, Bd. III/3: Geschichte der Oberpfalz und des bayerischen Reichskreises bis zum Ausgang des 18. Jahrhunderts, München 1995, S. 52–71.

Volkert, Wilhelm: Zum historischen Oberpfalz-Begriff, in: Becker, Hans Jürgen (Hrsg.), Der Pfälzer Löwe in Bayern, Regensburg 1997, S. 9–24.

Weilandt, Gerhard: Die Sebalduskirche in Nürnberg. Bild und Gesellschaft im Zeitalter der Gotik und Renaissance, Petersberg 2007, S. 85–109.

Weißenberger, P. Paulus: Zur Geschichte des Benediktinerklosters Kastl/Oberpfalz im 14.–15. Jahrhundert, in: Zeitschrift für bayerische Kirchengeschichte 19/20 (1950/1951), S. 101–106.

Wiesneth, Rudolf: Pfarrei Neunburg vorm Wald, in: Kirchenführer des Dekanats, Regensburg 1988, S. 16–42.

ZUR AUTORIN

Studium und Forschungsaufenthalte an Universitäten in Prag, Regensburg und Salzburg, Promotion an der Universität in Erlangen-Nürnberg über das Thema »Vesperbilder in Bayern von 1380 bis 1430 zwischen Import und einheimischer Produktion«. Wissenschaftliches Volontariat am Museum Schnütgen in Köln, derzeit am Diözesanmuseum Bamberg. Forschungsschwerpunkte: spätgotische Skulptur des süddeutschen Raumes. Zahlreiche Publikationen und Mitarbeit an Ausstellungen. Seit vielen Jahren als Kunstgutachterin tätig.